認真玩自拍

Take Your Selfie Seriously

自拍

認真玩自拍

擺脫45度角，不當稻草人，IG百萬點閱KOL教你最高自拍技巧，擁有吸睛美照

作　　者	索瑞兒・阿莫爾（Sorelle Amore）
譯　　者	李　忞

總編輯	王秀婷
責任編輯	李　華
美術編輯	于　靖
版　　權	徐昉驊
行銷業務	黃明雪

發 行 人	涂玉雲
出　　版	積木文化
	104台北市民生東路二段141號5樓
	電話：(02) 2500–7696｜傳真：(02) 2500–1953
	官方部落格：www.cubepress.com.tw
	讀者服務信箱：service_cube@hmg.com.tw
發　　行	英屬蓋曼群島商家庭傳媒股份有限公司城邦分公司
	台北市民生東路二段141號2樓
	讀者服務專線：(02)25007718–9｜24小時傳真專線：(02)25001990–1
	服務時間：週一至週五09:30–12:00、13:30–17:00
	郵撥：19863813｜戶名：書虫股份有限公司
	網站：城邦讀書花園｜網址：www.cite.com.tw
香港發行所	城邦（香港）出版集團有限公司
	香港灣仔駱克道193號東超商業中心1樓
	電話：+852–25086231｜傳真：+852–25789337
	電子信箱：hkcite@biznetvigator.com
馬新發行所	城邦（馬新）出版集團 Cite（M） Sdn Bhd
	41, Jalan Radin Anum, Bandar Baru Sri Petaling, 57000 Kuala Lumpur, Malaysia.
	電話：(603) 90578822｜傳真：(603) 90576622
	電子信箱：cite@cite.com.my

製版印刷　上晴彩色印刷製版有限公司

國家圖書館出版品預行編目資料

認真玩自拍：擺脫45度角,不當稻草人,IG百萬點閱KOL教你最高自拍技巧,擁有吸睛美照/索瑞兒.阿莫爾(Sorelle Amore)作；李忞譯. -- 初版. -- 臺北市：積木文化出版：英屬蓋曼群島商家庭傳媒股份有限公司城邦分公司發行,2022.05　面；　公分

譯自：Take your selfie seriously : the advanced selfie handbook.
ISBN 978-986-459-409-2(平裝)

1.CST: 人像攝影 2.CST: 攝影技術
953.3　　　　　　　111006379

城邦讀書花園
www.cite.com.tw

【印刷版】
2022年 5 月 26 日　初版一刷
售　價／NT$399
ISBN 978-986-459-409-2
Printed in Taiwan.

【電子版】
2022年 5 月
ISBN 978-986-459-410-8（EPUB）

有著作權・侵害必究

認真玩自拍

Take Your Selfie Seriously

索瑞兒・阿莫爾 Sorelle Amore ｜著

李峚｜譯

 積木文化

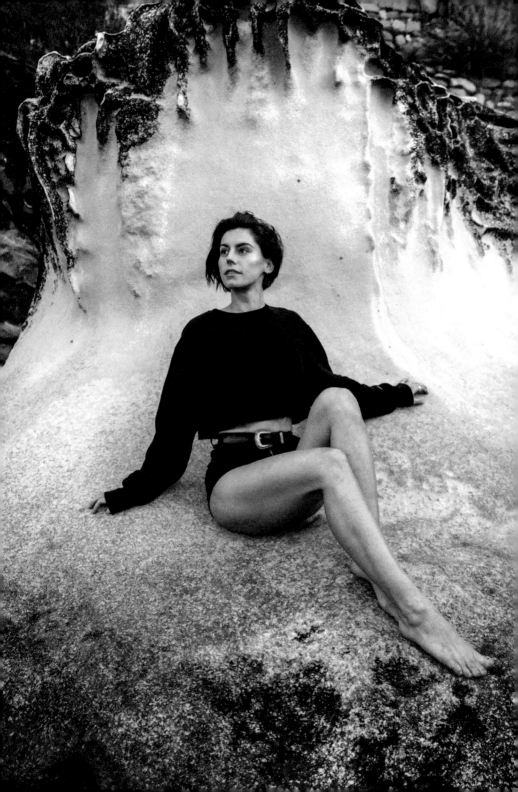

目次

序：
從必要中誕生的新藝術形式

我的自拍之旅是無意間展開的。當時我雖已從事攝影工作兩年，但並非職業攝影師。透過一份實習工作和數不清的練習，我花了很長時間，在鏡頭後面努力吸收相關知識。我嘗試捕捉大自然之美，並拍了非常多其他女性人物的照片。正是在拍攝女性人物的那段日子裡，我漸漸練就了怎麼教她們擺姿勢，來展現出個人魅力特徵，作為回饋，我同時也幫助她們學著愛上自己的影像。後來我之所以能拍出很棒的自拍作品，我想這段經驗是一大關鍵。

不過，我的攝影之旅本來還滿普通的，直到我的人生發生了一件童話般的事：我接到一份要花三個月到世界各地旅行、去十幾個國家住豪華別墅的全職工作。嗯，太扯了，我懂！重點是，這份工作要求我留下美美的影像紀錄，而且不只拍那些別墅，還得拍下我自己在裡頭享受的樣子。很遺憾，這趟旅行並不會有專業攝影師或「團隊」跟我一起去。單純的正面自拍顯然一定會被品管退貨，所以，我必須學會怎麼幫自己在這些夢幻別墅裡留影，才能拍得出不負它們的出色照片。

剛開始，我根本不相信我有能力把自己拍好。我覺得我太高太瘦、拙拙的、嘴巴還超大。我一向不喜歡被鏡頭拍到，但遇到非不得已的狀況時，人就是會發明出辦法來。我持續練習、持續玩、做實驗、累積經驗。當你開始學自拍，可能也會遇到類似情形——我的自拍旅途起初充滿挫折，拍出來的成果最好不過是像個稻草人。然而，有個小小的聲音叫我不要放棄。於

是我繼續拍，再繼續拍，又繼續拍，心底某處微微相信說不定，只是說不定喔，總有一天會拍出我不光喜歡，而是真正愛的自拍照。

在相對短期內，我摸索出如何單憑一臺相機和簡單幾樣道具，替自己拍出夠資格登上高級時尚雜誌的照片。（請別忘了，我的模特兒經驗是零，攝影經驗也有限。）我把這套自我攝影方法取名叫「進階自拍」（Advanced Selfie），因為我想讓這套作法聽起來輕鬆一點（說到底，學著幫自己拍照就是項好玩的活動而已），也因為我覺得這名字超搞笑的。

時間快轉到兩年後，我不知不覺已如此創作超過一千張自我攝影作品（分享在Instagram帳號@sorelleamore），一人包辦攝影師和拍攝對象。寫這本書的當下，我的Instagram已成長到破五十萬位關注者，可見這些影像還頗受歡迎。堅持不懈走下來，如今我談這個主題的影片已有幾百萬人看過，作品曾刊上全球各地的媒體，而且你現在還正在讀這本書、讓我把這套藝術技法傳授給你。

此外，我成立了「進階自拍學院」（the Advanced Selfie University，見www.advancedselfie.co），目前已在這個園地教過四千五百多位學員，澈底掌握用什麼方法拍出美得驚人的自我肖像。

我在YouTube上（我的頻道現已累積一百萬人的觀眾群）關於自我肖像、攝影、擺姿勢的影片被觀看了超過三千五百萬次，而Instagram上使用「#進階自拍」（#AdvancedSelfie）主題標籤的圖片高達了十五萬張以上。我曾經一手創造出進階自拍，但這門技巧發展到現在，已經有它自己的生命了。

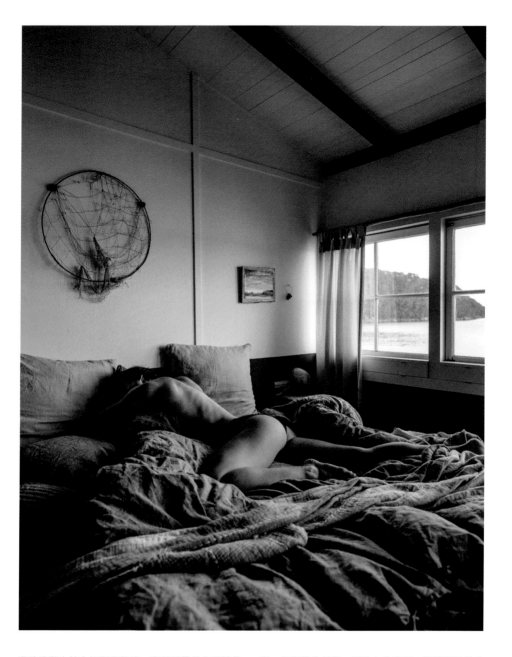

我的進階自拍之旅剛啟程時，我深深覺得自己就是拍不好 。好長一段時間我都在拍自己的失敗照，似乎證實了我真的不會拍。我抱持豁出去的絕望心情和一絲微薄的希望，開始在私底下、忍著羞恥的感覺為自己攝影，盼著有那麼一點渺茫的可能，會拍出推翻我想法的結果。所幸，我拍出來了。

這麼講有點妙，不過，我的工作就是要拍自己的照片，還要教別人也幫他們自己拍。回到二十年前，靠這件事謀生或許是天方夜譚，但在數位化的當今，以這樣一種藝術形式為業絕對沒那麼奇怪（儘管依然會引來一些詫異的眼光）。

當成工作沒問題呀，但不可能當成藝術形式吧？先別這麼說，就試試看嘛！你可以用它來表達關於你的任何一切，可能性無窮無盡。只要把基礎學會，或許再練習更自信一點，一趟充滿探索和無限創意的旅程就會從此向你敞開大門。我剛起步時，做夢也料不到學自拍會帶我走到今天這麼遠。所以我也想建議你，先開始做做看。開始做做看就對了。

我很難形容我有多感謝你選了這本書，讓我與你分享這門藝術。因為它曾使我的人生改頭換面，而且我由衷希望你能獲得同樣的好處。你做得到所有想做的，我相信你！

說到這裡，就讓我們著手吧……

索瑞兒・阿莫爾
Sorelle Amore
x

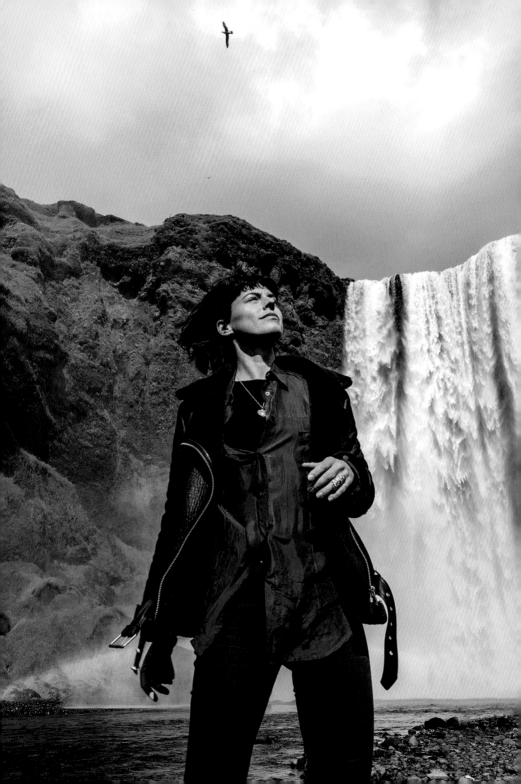

換套看法

自我肖像的藝術

和別人提及拍攝自己的肖像時，我常常遇到詫異或不屑的眼神（在心裡露出不屑的眼神也是看得出來的）。人們很容易認定自拍只是虛榮罷了，但鑽研這項藝術形式幾年下來，我認識到「以藝術捕捉自己」是人類有史以來即存在的活動。

人類有一股衝動，想要把時光洪流中的自己捕捉下來。起先透過在洞穴壁上刻出簡單的畫，隨著時間，演進成在莎草紙上繪製自己的身影、在帆布上潑灑顏料、在紙張上用文字追憶人生，最後來到了現代的攝影藝術。我們總渴望自己的某部分可以留存下來，到我們作古也不會消失。

此外，自我肖像提供一個途徑讓我們檢視自己、改善我們在別人眼中的樣子。當必須仰賴別人的鏡頭時，我們很難有機會影響拍出的成果。而看到那些拍得不怎麼樣的自己，往往讓人感到很喪氣。

一旦掌握了自我肖像攝影的學問和技術，你就能進一步強化你的最美拍照角度。如同雕刻家在石塊上突顯模特兒的曲線、畫家在畫布上選擇最適合的光線呈現景物……你會學到哪些特點能使你在照片中亮起來，又該如何避開那些拍不出你美好一面的各種角度。

或許這不是嚴謹的學術定義，不過，每當從上述觀點思考，我都會覺得自我肖像無疑是藝術的一種。和其他藝術形式一樣，你需要找到正確的作法，然而只要你帶著自覺和改進意識不斷練習，總有一天將學會怎麼做。

亞歷珊卓·諾瓦克
（Alexandra Nowak）
光線、道具、服裝、表
情、姿勢——所有環節都
完美匯合，構成了諾瓦克
這張自我肖像〈飛向火
星〉（Up to Mars）。作品
訴說著一個強而有力的故
事，使人的目光不自覺被
吸引住，同時也保留了讓
我們自行詮釋的空間；而
這些正是一幅好的藝術作
品具有的特點。
@lex_nowak

最後會得到什麼呢？不是只有你的迷人照片而已。你將能看
見全新角度的自己、散發正向光彩的自己，這都歸功於你學
會了駕馭一種新的、將自己捕捉在螢幕上的藝術形式。而你
眼中的新自我形象，會連帶推著你在生活的各方面做得更
強、更好，在世界面前找到你值得的位置——因為你本來就是
一個最棒的人。

自拍不踩雷

聽到「自拍」，你很可能會聯想到社群媒體上看太多的那種影像：近距離特寫，有些還裝可愛嘟嘴，而且，照片裡還會不小心把自己的手啦、手機啦、自拍棒等都入鏡。「進階自拍」基本上就是這類「普通自拍」的相反。

進階自拍的重點在於美感和創意。它並不取決於特定的美貌、體型、性別、身材、國籍、族裔。唯一的限制就只有你心中的限制。進階自拍可以用來捕捉情感、創造意象、說故事，讓觀者體會到俗話說的「一張照片勝過千言萬語」。（普通自拍真的沒半張能聲稱有做到這點。）

同時，進階自拍並不追求完美，拍進階自拍不是要努力把自己裝成某個別人。重點在你的自我探索。試試看讓自己沉醉於創作之中，利用道具、背景、最適合的光線或情緒，使一幅複雜的景象從無到有。正是在這些時刻，你的攝影會從沒想太多的東西，變身為有格調的作品。

等學到了本書的一些技巧，你就會解放對於自拍的想像。以下是一些希望你能避免的自拍地雷。

出現手臂

自拍相片中，太常出現某隻明顯在拍照的手臂。為自己添購三腳架和遙控器（見頁68、頁70），從此以後沒人會再識破你的照片是自己拍的。

相機對鏡

會這樣拍有兩種原因：想拍全身照，或自拍鏡頭的解析度太差。你可以借助定時和遙控器拍出全身照，而使用數位單眼相機即可取得最高解析度。

效果不彰

相機調成自拍模式、擺個簡單的pose，這樣的確是又快又簡單。但如果你嘗試讓自己沉醉於創作之中，從無到有做出一幅複雜的景象，你的自拍會達到另一個境界。

進階自拍如何改變你的世界

- 每個人都喜歡自己被拍得很棒的照片。這些照片會提高我們的自尊，讓我們更能從容面對生活的一切。對自己的外觀有信心，會為一個人灌注錢買不到的力量。

- 當我們覺得自己很不錯，在事業上、家庭中、感情方面、社交方面都會表現更好。我們的內在會更快樂，生活水準也會提高。可以說，拍出精彩的進階自拍其實就能改善人生！

- 擁有自己的美照，會讓你看起來更有餘裕──生活中、交友軟體上、Instagram上、事業上……不管你喜不喜歡，人們就是會馬上根據你的照片評判你這個人。你分享的個人照片，現在傳達給人什麼印象呢？

- 如果是藝術工作者／模特兒／演員／音樂工作者／網紅：你需要優質照片以行銷自己的品牌。自己拍進階自拍，就不必請專業攝影師，可以大大節省荷包！實際上，這一點適用於所有經營個人事業的人，包括從老闆、牙醫、醫生、房地產代理，一直到自由接案者等等。基本上，只要是擁有公眾形象的人，都能從本書受惠。

- 自拍可省錢，不必雇用攝影師，而且攝影師拍出來的照片還不見得是你喜歡的樣子。

- 你拍旅遊照的功力會大增。以後就能和親朋好友一起回顧精彩冒險時刻，心滿意足地知道，那些出自你手的美照，確實照出了記憶中的美好。

這個概念為何影響那麼深呢？因為它讓我們發現每個人與生俱來的美，讓我們能透過創造性的表達來歌頌自我。

- 你手邊會累積許多美呆了的影像，展示著你最好的那一面，供你隨時拿出來給現任伴侶、未來伴侶、孩子、孫子、其他親戚朋友見識一下。甚至也是值得你後代子孫傳下去的影像。這是用來記錄你獨特的生命史和人生特殊時刻的一個好方法。

- 若你原本就是攝影師，你會更了解攝影相關的技巧，包括如何幫客戶擺姿勢、如何消除他們的恐懼、如何讓他們感覺更自在、如何在正式拍攝時把他們最好看的樣子帶出來。拍攝對象提升，攝影成果就會提升，而作為回報，你也會得到更多回頭客和推薦——即生意更好、錢包更飽囉。

- 開始拍自己的肖像以來，我在鏡頭前變自在了，最初我可是光想到要拍自己的照片就怕。我總算懂了怎麼讓世界看到更棒的姿態，不只面對相機，生活中亦然。我現在知道自己穿什麼好看、適合什麼髮型、該怎麼舉手投足；這些都增進了我的自信和儀態。拍進階自拍也讓我更了解自己，甚至到從未想過的程度。感覺好像在無意間，深度剖析了一遍至今的自我發展。

重新打造自己

你有過被自己的形象困住的感覺嗎？我有過很多這種經驗，覺得受困於某個我過去曾創造的形象。我相信這是個普遍的困擾，我們常常苦惱著怎麼擺脫形象，讓我們身上屬於更好自我的那些新部分有機會探出頭，或者更跳脫窠臼地展現自己。或許正因如此，我們才如此著迷於擁有百變外型、個性的名流，好像藉由他們，我們也間接體驗了千變萬化的人生。

自我肖像若當作一項創作工具來使用，可變成一種表達你靈魂深處的方式。我的個人影像常常極黑暗、陰鬱，帶些許沉思的元素，有時絢麗而陰柔。這和「真實」生活中多數人認識的我：很歡樂、笑笑的、有點荒唐、愛開玩笑、頗男人婆，可說南轅北轍。我每天都充分活在這部分的自己當中了，也就沒興趣用攝影反映我這一面。

拍攝自我肖像提供一個機會，讓你在希望的時候，表達自己不同的一面，或者更完整的各種面貌。事實上，我很建議就把它看成這樣的契機。打個比方，若人們一直說你是某種類型，例

辛西婭‧布法諾（Cinthya Bufano）
如同布法諾，你可以聰明利用鏡子，為自我肖像加
入另一個「重新打造」的層次。被反映出來的，是
什麼樣的平行現實呢？
@adrian128k

如「你是個很害羞的人」，你一定會想用影像試一試，拍出完全相反的形象，看看會怎樣，就算只是玩玩看這種特質和自己搭不搭也好。這時候，有可能會發生一件有趣的事。你在攝影中選擇化身成為的新面貌，有可能會開始滲進你的日常生活，而這可以在很多方面為你帶來助益。

你的形象由你決定

我們的朋友、家人、同事、其他互動對象總習慣根據他們對我們的想像，為我們的一切染上某種色彩。要讓別人改變想法或「編輯」他們看你的方式恐怕很難。然而一旦結合了社群媒體，自我肖像的好處就在於：你可以創造一個線上版的你，而且呈現的是你本人想要別人看到的形象。假如你在經營事業，或者想當網紅、正在試水溫，當你的影像散發自信的時候，你的觀眾群別無選擇，只看得見你是個自信的人。

透過交友網站、Tinder等APP以網路認識對象時亦然。想當然耳，你會希望把自己最好的版本放上臺面給世界看，而由於在認識不深的人群中尋覓，這也是個機會，讓你能以自己想被看到的那一面示人。

當然囉，我可不說是你該把自己裝成某個你不是的模樣。然而諸如自信這類特點，其實是每個人與生俱來的潛質，但不是所有人都擅長將之體現出來。你可以用影像具現自己內在自信、剽悍的火花，日後以此為基礎，在真實世界打造出你的另一副面孔。

你將面臨的挑戰

相信我，剛開始拍自我肖像時，你大概會感覺很窘。就和每次挑戰全新事物時一樣，你會做得有點遜。

有一大堆必須考量的地方：光線、身體擺放的方式、臉的角度、相機的設定與位置、背景怎麼入鏡、身體怎麼入鏡、攝影法則、服裝、你臉上的表情、你想表現的情緒、怎麼說故事。而且你還得努力，在按下遙控器的延遲快門到照片拍下為止的短短幾秒之內，把這一切統統搞定。

一開始，你可能需要拍上一小時才能得到一張能用的照片。你可能把記憶卡或手機容量都塞滿了，仍拍不出半張喜歡的。你可能拍到後來，感覺自己根本在浪費時間。

最初階段真的會一塌糊塗，你可能會非常想要放棄，納悶起自己到底幹麼沒事想學自拍這種感覺那麼無謂的事情。即使到我拍了上千張影像後，有時遇到不順利，腦內還是會上演一遍這種戲碼。

就算你已將本書教的內容學完，最初拍的影像也可能不好看、沒質感或無趣。又因為媒體和電視已灌輸我們一種想法，好像全人類都該隨時隨地像準備走秀的超級名模，你可能會開始認為自己有問題，認為要在底片上映出好看的你是辦不到的。（容我分享一個祕密：你會發現你錯了。）

多年前，我曾有幸在澳洲雪梨、世界級的雪貝‧柏蒂攝影工作室（Sherbet Birdie Photography Studio）實習，我們為所謂的

蓮可・馬札里（Lenke Magyary）

馬札里這張有震撼力、動感強烈、歷經長時間拍攝
而成的作品，將每項元素都納入了考慮：髮型、臉
部表情、服裝、背景。她甚至自己做了道具。
@lenkexplores

一般大眾拍照，讓他們在拍攝成品中超乎想像地華麗變身。很多顧客上門時，心裡一方面認定沒人能把他們拍得好看，一方面又全力祈禱著這次結束會證明其實不然。見證奇蹟吧！每當顧客看到我們能把他們拍成什麼樣子，真的幾乎所有人都會又驚又喜得差點沒從椅子摔下來。

由於了解如何操縱相機捕捉人的影像（考慮光線、布置、背景）、如何在照片中把某個人的美帶出來（包括擺姿勢、攝影服裝、妝髮），我們就是有辦法讓他們對自己完全改觀，哪怕他們原本認定沒救了。這些技術其實說到底就是熟能生巧，而待你學會拍出優秀自拍的基本原理，開始實際演練，也將會逐漸掌握。

沒錯，這可能急不來。沒錯，你最初可能要好幾小時才拍得出一張喜歡的作品。但只要持續練習，總有一天可以在短短幾分鐘內設置好基本器材，並且拍出一張滿意的成果，到那時候，你會自信大增、感覺到無比快樂。就像我們人生中學做任何事一樣，做這件事起初可能十分艱辛，但最終會變得行雲流水又有成就感，而且還會製造出你迫不及待想和世界分享的作品。

讓期待符合實際

面對現實的時刻到了。雖然前面說了這麼多，寫到這裡我必須聲明，的確有些人在鏡頭前就是天生麗質。世界上有像安潔莉娜・裘莉（Angelina Jolie）、喬治・克隆尼（George Clooney）、溫妮・哈洛（Winnie Harlow）這類人物，被我

們許多人投以羨慕的目光——多想擁有那樣的顴骨、那樣的眼睛、那樣的笑容。

可是永遠別忘了，我們每個人生下來都帶著一套自己專屬的基因小工具，要不要釋放它的美，取決於我們自己。縱使你在媒體或排行榜上沒看到長得像你的人大紅大紫，那也不代表你這副皮相有任何問題。事實上，在社群平臺極度重視獨特性的當今，這件事說不定是你的巨大優勢。

如果你的外表超特別，不同於主流媒體上看到的任一張臉，那可要恭喜你！但是，其實我說什麼並不重要，重要的是你自己的選擇，由你決定要發揚或迴避自己的這部分。

你有必要用客觀的角度去了解，自己在哪些地方美、非凡、獨特，或不同，當成功將這些天賦特色映在相片裡的時候，就能歡慶一番了。你未必長得像海莉・畢柏（Hailey Bieber）、泰森・貝克福德（Tyson Beckford），或你心目中的那位偶像，可是至少，你會知道什麼樣的照片算是你本人的美照。要是對自己美或出眾的地方沒有切合實際的認識，那麼你永遠都不會對拍出的影像滿意。

進階自拍的技術其實都來自於能夠客觀、充滿愛地看待自己的外表，並且不帶自我批判地，評估自己擁有什麼、沒有什麼。若你接受和看見那份屬於你的美，而不是抗拒它，不只心境會更自在，你的自我攝影之旅也會受益無窮。

怎樣修圖算太多？

不少人跟我說過，他們看到我的照片時覺得：「哇！她好漂亮！」沒幾年前，很少人會這樣說我。我不是要說自己生來就沒半個地方好看，但我不曾真正花時間研究自己外表的優缺點。由於對自身特徵沒什麼自覺，我大半輩子都留著不適合的髮型、穿著不適合的衣服，我的化妝總是不大成功，我舉手投足的姿勢很奇怪。我也不算做錯什麼，只是以為這樣就很好了。我沒認真想過要善用我醒目的鼻子、游泳選手般的肩膀、瘦小的胸部，或是時而讓我顯得有點像小丑的大大咧嘴笑。（我要順道聲明：我非常喜歡這副大笑容。）

不過，自從熟練了進階自拍，我已知道如何運用這些特徵讓自己搶眼，在照片中、也在生活中我希望的時刻。Instagram上的觀眾們總跟我說，他們很喜歡我可以在限時動態裡頭髮亂蓬蓬、衣服鬆垮垮、沒化妝、睡眼惺忪，完全像個懶蟲，然後不知怎麼搞的，砰！我的動態又空降一張精緻的美照。這就問到了一個問題：要把我自己從每天早上男友身邊睡醒的那名女子，變成Instagram動態上呈現的那強大、「完美無瑕」的存在，用了多少修改或編輯？

學習自我肖像攝影的一個妙處，是一旦懂得你的特徵哪裡突出、你什麼角度看起來自信、強大，你基本上不再需要大量仰賴Photoshop等影像處理工具。沒錯，我有時仍會使用Photoshop。我用它來微調光暗，或在我覺得鼻子的光打得不好、弄得我有點像巫婆的時候，移除一兩塊陰影。我不反對

使用影像處理工具，我認為用來精修除了自己以外，沒人會注意的微小細節，它們有其意義。就像多數人，我是自己最嚴格的批評者，有些地方我會認為值得於後製時調整。

然而，我並不欣賞某些行銷公司或個人，將大幅度修改變成像常態似的，修改後的圖和原圖差別大到幾乎認不出被拍的是誰。依我看，為自己增加信心，和把關於美的標準濫改到了有害我們集體自尊的程度，這兩者之間仍是有差別的。

所以，若你想用Photoshop為影像做最後潤飾，儘管用吧，但請小心別做過頭了。相信你不會樂見上癮，演變成習於看到一個跟真實的你天差地遠、已經算是妄想的形象。那樣的話，最後你將永遠走不出來，始終在追尋一個無法從鏡子裡回望你的身影。

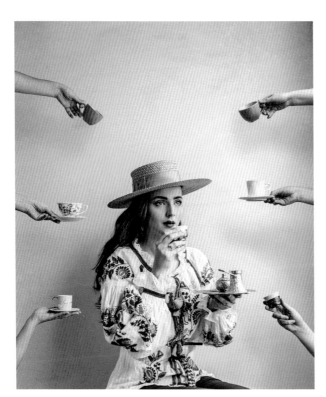

阿依達・賈波
（Aida Đapo）

與其用Photoshop改變你
的外表，試試更有創意
的玩法，就像賈波以之
做出許多的手和茶杯。
@iddavanmunster

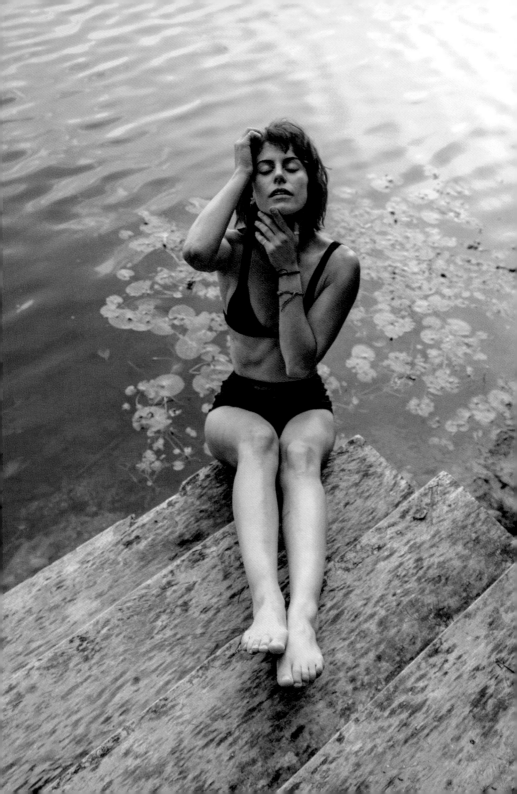

自覺

你覺得自己是哪種人？
你想創造哪種人？
你希望別人怎麼看你？

認識自己，是自我肖像攝影之旅非常理想的第一步。這套攝影方法講求高度的自覺，而且會帶來非常多的自我發現。當你知道了自己喜歡什麼、討厭什麼、還有其他構成你的一切，就能選擇要把哪些元素轉化、放進創作中。

前面提過，我們可以強調身體和性格中，自己所愛的那些部分，但如果去挖掘內心更黑暗、更少探索的部分，你會發現無比豐富的創作可能。因為源自於此的影像飽載著情緒和力量，這一塊也可能是你將來創作中，某些最有力影像的源頭。

可別想像自拍就代表你一定得分享拍攝的成果，因而限制了你或你的技藝。你創造出的某些作品也許展露著不想公開的私人或情感面向。這樣完全沒問題。只要記得：一張影像不會因為沒被公開展示，就絲毫減損它的力與美。這項表現形式，亦可有時是（或總是）僅供自己或所愛的人看的。

此處是一些例子，示範你可能創造什麼樣的視覺景象，來表達你未展現的自我：

- 衝擊性的照片
- 黑暗的照片
- 裸體照
- 心碎的照片

- 困頓的照片
- 角色扮演服裝照
- 羞怯或脆弱的照片
- 憤怒的照片
- 虛構情節啟發的照片
- 中世紀仿古照片

這些都是「陰影自我」（shadow self）的可能範例，也就是心理學上所指的，你沒有完全接納或至今迴避的自我部分。我們每人都有可能產生偏激的情緒或想法。多數人把這些情緒密封，有的人則在私底下獨自宣洩。很多人害怕這類想法會使他們被拒絕或嘲笑，或只是自己害怕面對這些「不被接受」的所思所感。（我說的不是那些真正導致危險行為的情緒！）

進階自拍是深入挖掘陰影自我、接納那些平時隱藏的部分的好方法。被承認的陰影自我將安全得多，因為你已處理了發癢的地方、給了情緒被聆聽的機會。不被承認或受到壓抑的陰影自我部分，容易無預警地浮出水面、爆發，有時還會對我們的身心靈健康留下嚴重的影響。

所以親愛的，做好防護措施，開拍吧！

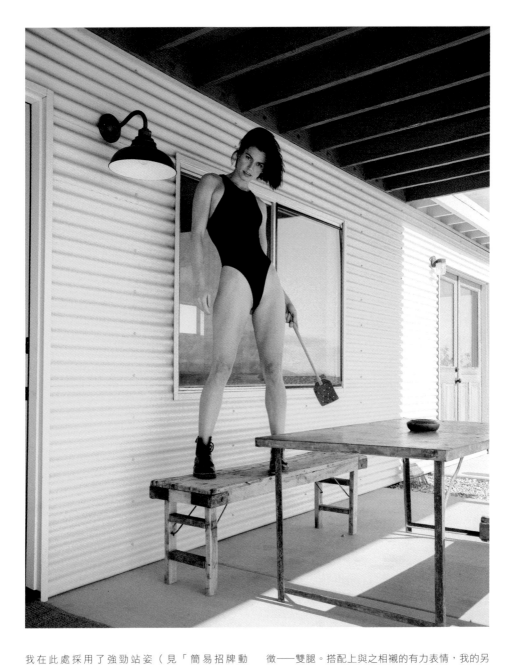

我在此處採用了強勁站姿（見「簡易招牌動作」），並由較低角度拍攝，以強調我的魅力特徵──雙腿。搭配上與之相襯的有力表情，我的另一副面孔彷彿得以透過這張影像，跑出來玩耍。

自我評估：哪個角度的你最迷人？

如果說，了解你的內在是演唱會的主打樂團，那麼認識你的外觀便是暖場團了。現在，該是時候站到全身鏡前面、著手評估陪你一起度過人生的這副身體了。這個環節只需要手機相機即可。

大部分手機的自拍鏡頭是廣角鏡頭。因此，拍照時避免離自己的臉太近，才不會使五官被拉寬、變形，無法呈現真實的你長什麼樣子。還有，在做接下來幾頁的一些練習時，你一定會感覺很怪，請記得現階段你是用手機相機，且在房間也沒收、頭髮也沒梳的情況下拍照，拍不出完美的你並不意外。這些照片會比較粗糙，但我們是要用其中線索來發現你的最美拍照角度。別對自己太嚴苛了。

穿合身一點的衣服進行下面的練習。如此較容易看清身體的各部位，你就能精確知道，例如，手臂哪時候才是真正擺放到位。讓我們一樣一樣來，檢視臉和身體的各部位，找出你的最美拍照角度。

臉部評估

選個白天，站在窗戶旁做這項評估（自然光是為自己攝影的最佳照明之一）。從以下角度拍攝你的臉，問問自己最喜歡哪一種。

- 正對鏡頭、45度角對鏡頭、側對鏡頭的臉。

- 左右兩邊的臉，評估看看你是否特別喜歡其中一邊。很多人覺得自己有「好看的那側」與「難看的那側」；舉例來說，我個人喜歡自己的右臉。許多職業模特兒只以其中一側臉蛋攝影——即使頂尖時尚模特兒亦然。上網搜尋一下你最喜歡的幾位模特兒照片，你會發現很多人主要是以單側攝影。

- 略微抬高、不高不低面對鏡頭、略微低頭的臉。

- 面對鏡頭，頭稍微向左歪（耳朵碰向肩膀）、舉直、稍微向右歪時的臉。

- 眼睛直視鏡頭，以及微微看上、看下、看左、看右、看畫面各「角落」的不同照片。

- 當你正在大笑、面帶燦爛的笑、不特別笑、面帶微笑、闔著嘴笑、開著嘴笑、表情嫵媚地笑、詢問地笑、可愛地笑、強健或剽悍地笑時，臉是否更加好看？

這些部分都單獨評估過後，就到了將你的心頭好湊在一塊的時候。試試把你最愛的嘴型、最愛的臉部角度、最愛的眼神組合

勃朗特（Bronte）
你需要認識你喜歡自己的臉什麼地方，或你的臉哪個角度最好看。當然啦，擁有規矩的五官、橢圓的臉蛋，不代表你拍不出瘋瘋顛顛的自我肖像，就像

勃朗特為我們示範的。儘管表情很作怪，她同時以飽滿的顏色強調了嘴脣，讓我們不難猜出她最愛的特徵。
@frombeewithlove

在一起。重複練習，到最後你會能夠又快又輕鬆地切換到最上相的那副面容，結果將澈底翻轉你的自信，以及對照片中自己的看法。

不僅如此，當你好好排練過你的「招牌」表情包，即可避免在別人為你拍照時，表情活像受驚的鹿。

身體評估
你最喜歡身體的哪個部分？

不要騙自己喔。每個人身上都至少有某個小地方是他們所喜愛的。現在不是你拒絕給自己機會來愛上自己的時候，而是為你所鍾愛的那個或那些部分抬頭挺胸的時候。假如你覺得有點卡關，不如從下面的提示出發。你是否喜歡你的：

- 手
- 乳房
- 手臂
- 腿
- 脖子
- 小腿
- 屁股

之所以需要找出自己喜歡的身體部分，目的是把焦點放在如何藉由擺姿勢、衣著、拍攝環境等等，讓這些地方在照片中突顯出來。

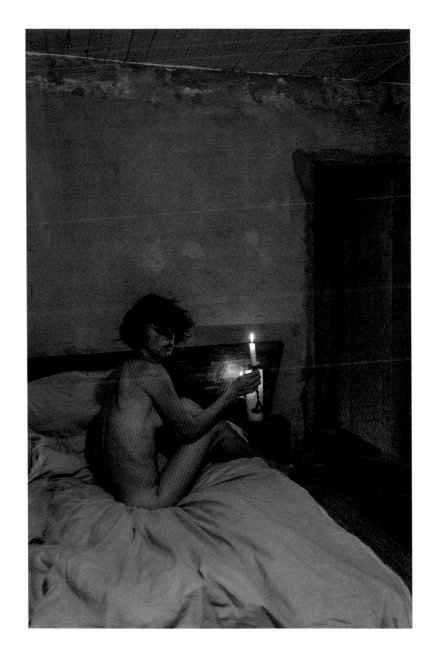

以前，我一直對自己的身體感到害羞，別人跟我說，我的肌肉那麼多、肩膀那麼寬、胸部那麼瘦，不能算真正的女人。在如此只重刻板女性外表的世界，覺得自己沒有人要這件事曾經傷害過我。學習擺姿勢的過程中，我終於明白了自己也是一個美麗、值得愛的人。

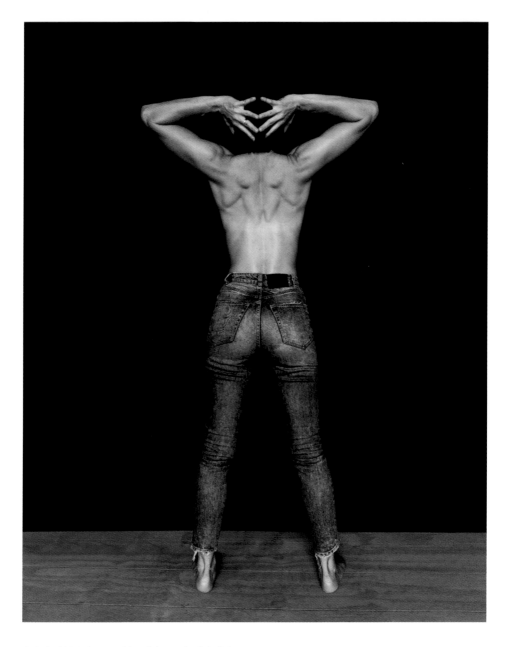

我的背以前被嘲笑得很慘。我當過八年職業游泳運動員，因此總在為自己寬闊的肩膀遮遮掩掩。但是根本不可能藏得起來！這是一張我心想：「隨便啦，反正這就是我」，然後伸展肌肉、拼了，偶然拍得的鏡頭。我的觀眾們建議我改以黑白呈現，再更彰顯細節。這張照片現在是我的心頭首選之一。

你最不喜歡身體的哪個部分？

對大部分人而言，要一籮筐舉出對自己不滿意的地方，可就簡單多了。每個人都是挑剔這些地方的頂尖權威。很不幸，我們都被大眾媒體深深影響了——其主要目的正是讓所有人覺得自己全身上下無處不糟糕，這樣人們才會去買美容霜啦、健身滾輪啦、健身房會員等等。

話雖如此，指出對自己身體沒那麼滿意的部分，還是很重要的。這樣你才能意識到它們，以便選擇對的姿勢來攝影進階自拍，確保拍出的影像你會喜歡——起碼大部分會。

知道該隱藏什麼瑕疵、記得該放大什麼特質。這兩條必勝法則，不只所有超級名模必備，你也可以善用在你的自拍創作中。

身體姿勢技巧

你可以運用以下原則來拍攝身體各部位，更容易拍出好效果。

手臂

兩臂周圍最好要留出足夠的空間。稍微將手臂抬離身體其他部分，以免擠成一團，而使手臂顯得膨脹、看起來比實際還粗。利用手臂做出有趣的角度，也可替你的照片增加變化。避免手肘的彎曲位置不佳，造成前臂在照片中不見，或看起來變成短短一小截。

肩膀

將肩膀向後縮，在照片中的姿勢會較好看。只是別做過頭了，你可不是在軍隊裡呀。自信的姿態很棒，僵硬就另當別論了。

臀部

臀部是能玩出豐富花樣的美妙部位，尤其是在試圖強化陰柔特質的時候。曲線常常與細膩、柔美、撩人的照片連繫在一起。將一側臀部向外翹、並將身體大部分重量放上去，可突顯身體的「S曲線」，拍攝起來有很棒的效果。

腹部

稍微縮小腹，讓腹部肌肉用力。

身體角度

一般而言，以45度角對鏡頭是最好的角度。

乳房（如適用）

親愛的，別害臊！避免弓起身體，將你的美胸挺出來，什麼尺寸都很好，都是完美的。

膝蓋

遇到要拍攝跪姿時，記得讓腿的其餘部分都能看得見，否則會看起來像少了什麼。

腳

腳趾比平常點得更尖一些，能為影像增添細緻、陰柔的感覺；自然放鬆的腳則較常出現在強調陽剛氣質的影像。單腳或雙腳腳掌向上勾，可賦予照片幾許古怪、藝術風的色彩。

腿

腿部擺姿勢有兩種不同方法。第一種是拉長雙腿：讓你的腿比身體接近相機，來產生腿變長了的錯覺。你可以用這個姿勢配上前面介紹的翹臀姿勢，開發出一個招牌動作。而如果踮起腳尖，或至少前面的腳跟離地，腿會更顯長。另一種方式是製造有趣的角度，站姿或坐姿都可以試，且相當容易。藉由將兩腿分開來，其中一腿彎或兩腿都彎，就能創造出變化和吸引力。

手部小筆記：該做什麼

在一張照片中，雙手是最常洩露緊張或缺乏自信的部位。大部分人並不清楚手該怎麼放才好。以下提供幾個訣竅。

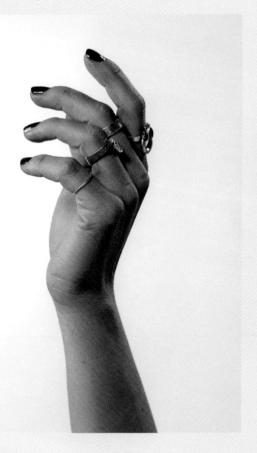

自然彎曲手指

想讓手顯得放鬆，最好的辦法是觀察手平常擺著的樣子。如果現在舉起手看，你可能會發現食指是彎曲最少的，而越往下的指頭彎曲越明顯，小指大致捲起來。在照片中模仿此姿態，看起來會最自然。若想讓手顯得甚至更放鬆、纖細，只需將食指再伸出去一點點，其他指頭會自動跟上，使手呈現更富趣味的形狀。

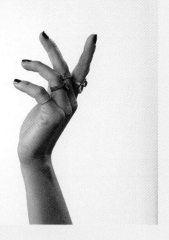

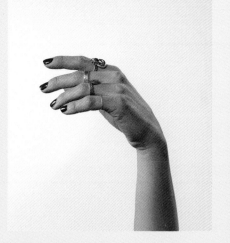

向後揮手
手掌稍微向後揮，可使手的姿勢顯得更加優雅。

向前揮手
這個姿勢經常讓人感覺毛毛的，在風格較黑暗的影像中，能產生很好的效果。

旋轉手腕
如果仍覺得手不夠好看，就試試從手腕處旋轉手掌，直到出現手最美的位置。取決於拍照姿勢，有時是向內折、有時是向外折比較好看。

用手支撐體重
假如姿勢是以手撐著，假裝將重量轉移到手上，並稍微展開手指，會顯得更放鬆。

手拿東西

若你覺得考慮這些太複雜，試試拿件東西在手上，例如一朵花、太陽眼鏡、一瓶酒。不要用小嬰兒握手那樣的姿勢抓（拳頭緊抓）；盡可能在東西不會掉下去的範圍內，拿得越鬆越好。這個動作應會使手呈現拍起來很漂亮的角度。

這些擺姿勢的竅門，很多做起來並不舒適。職業模特兒擺起姿勢好像毫不費力，實際上那是他們的功力所致。看到這裡，你或許已注意到擺姿勢並非原本想像的那麼簡單。但就像學騎腳踏車一樣，開頭總是最難的。到最後，它會內化成你肌肉記憶的一部分，做這些動作將變得流暢、輕鬆非常多。

手部小筆記：不該做什麼

你會發現，雙手會自然而然想擺放成某些樣子，拍起來並不好看。以下是最好能避免的姿勢。

避免雙手用力

要控制身體呈現的模樣，即使是像雙手這麼小的部位，其實是出乎意料困難的事。手部很容易看起來不放鬆，透露出緊張。若認真思考，手部需要考慮的組成部分實在非常多。無論何時，都要避免讓手看起來硬邦邦、像機器人。

不要兩手完全插入口袋
這樣會看起來像沒有手似的。若你想將手放進口袋休息，手插一半就好，並將拇指露出來。

不要將手握成拳頭
除非你有意把手握成拳頭，為照片添加力度，否則最好避免這種姿勢。

不要將手指併攏
不如讓你的每根手指自然地
分開，帶來更輕柔的感覺。

臉部姿勢技巧

臉是由表情構成的瑰麗風景，充滿了無限的可能。以下是一些
讓照片吸引人的點子，以及最好能避免的事項。

下巴前伸並下壓（一點點）
這招用在正面照裡效果驚
人，許多名流都會這樣拍。
不過是微小的一動，卻能讓
你看起來自信、有魄力。找
機會試試看，你會收穫滿
滿！但要小心別用於側面拍
攝的照片中。這樣會看起來
像烏龜。

會笑的眼睛

承續上一點 ，試試運用廣為人知、超模泰拉·班克斯（Tyra Banks）推崇的「用眼睛微笑」技巧。極其輕微地抬起眼角，這個動作會為你的雙眸添上令眾人傾倒的閃爍光芒。

嘴脣放鬆微啟

這一招救過我好多次。我經常咬緊牙關、把嘴閉得緊緊的，在影像中看起來並不理想。有個很簡單的對付方法，即放鬆嘴巴，讓雙唇微微開啟。有些人這樣拍起來美翻了；有些人則覺得自己這樣拍起來有點呆。（請自行好好判斷！）如果感覺接近呆的邊緣了，不妨臉上帶一絲笑，使嘴角揚起。

犀利的目光

看到一張照片拍得完美無瑕，結果眼神卻渙散、呆滯、是很令人扼腕的事。拍照時務必要運用眼神。試試注視鏡頭另一側，彷彿你在看鏡頭後的某人那樣，真正凝神看向鏡頭彼端。

歪頭

我們與人交談時，某些肢體語言的小動作會告訴對方我們有在認真聽。其中一項就是輕微的歪頭。下次和朋友聊得起勁時，你可以觀察他們，很可能會發現他們把頭輕輕前傾，或歪向一側（耳朵碰向肩膀）。這個姿勢拍在照片裡可以有出色的效果，並帶給觀者一種安心的感覺。

故意大笑

社群媒體上現在有很多故意（或模擬）大笑的影像。我個人不會特別喜歡這樣拍，原因很簡單，就是已經用得很濫了。然而，也有許多時候我真的處在興奮狀態，或是畫面裡本來就需要我展露燦爛的笑容。你需要記得，一張完美自拍不太可能是十秒鐘就拍出來的事。有時候需要半小時或更久。你需要練就能讓自己隨時笑出來，而且持續一直笑的本領。強迫自己大笑（出聲！）會讓我覺得自己很荒謬，但大多時候，因為有夠荒謬，我會忍不住開始真笑。好啦，一張大笑照就這麼到手了。

別跟假笑走太近

臉上掛著假意的微笑和模擬大笑是兩回事，前者真的行不通。在拍任何一張照片之前，先試著化身成你希望藉作品表現的感覺。微笑一定得是發自內心的。如果為了讓自己微笑，你不得不花上五分鐘，細數所有生命中值得感謝的事物、回想某段與你愛的人共度的珍貴時光，那就應該這樣做。唯一要注意的是別過度微笑。這是當我們被相機對著臉、驚慌失措時常會出現的幽微反應。若你很容易過度微笑，提醒自己意識到這件事，並將笑容放鬆個百分之二十到三十，你應該就會看起來自然多了。

「受驚的鹿」表情

照片中，另一個透露你正驚慌失措的徵兆，是將雙眼瞪得大大的。如此拍出的你會看起來像嚇到了。容易這樣的話，你可以試著讓自己在照片拍攝的瞬間放鬆一點點。假如你不確定自己是否也會有故作微笑、咬緊牙關、受驚的鹿表情這些問題，找一個能對你掏心掏肺說實話的家人朋友問問。沒意外的話，他們應該會告訴你真相。

簡易招牌動作

你可以運用以下原則來拍攝身體各部位，更容易拍出好效果。

強勁站姿

有一個簡易的招牌動作，就是面對相機，兩腳站成與肩同寬。盡量避免雙手插腰，如此可能讓姿勢顯得有點廉價，或害你看起來很像超人。其中一隻手拿著東西（譬如鞭子、畫架），另一隻維持放鬆，人家一看就知道你是有練過的。

曲線站姿

這個姿勢是用來強調身體曲線。面對相機站立,全身重量置於單腳上,將一側臀部向外翹,身體往同個方向再推遠些。盡量將肩膀和頭部控制在靠近身體中線,這樣能產生更吸引人的線條。動動你的兩隻手臂,來形塑不常見的身體造型:例如可能一手高舉在空,一手微彎,為姿勢再添加更多曲線。

一腳在前45度面對鏡頭

這是一個大部分人做起來都好看的姿勢。站在相機前,把你的兩腳併在一起。接著只要旋轉雙腳,從鏡頭轉開45度,然後將前面的腳朝相機伸出去。這會讓你的身體拍出漂亮的層次(有時正面照略嫌方正),且前伸的動作會令腿看起來變長了。若要再突顯長度,可將前面的腳跟抬離地面。另一種變化版是:將前腳離地,膝蓋處彎起,腳趾點成尖的。一個很簡單的可愛姿勢。男士們,或不愛女性化姿勢的人,如果對這姿勢卻步就太可惜了。45度角對鏡頭站立,搭配手指尖插口袋(拇指露出來)或雙手交叉在胸前,就成為一個強而有力的姿勢了。

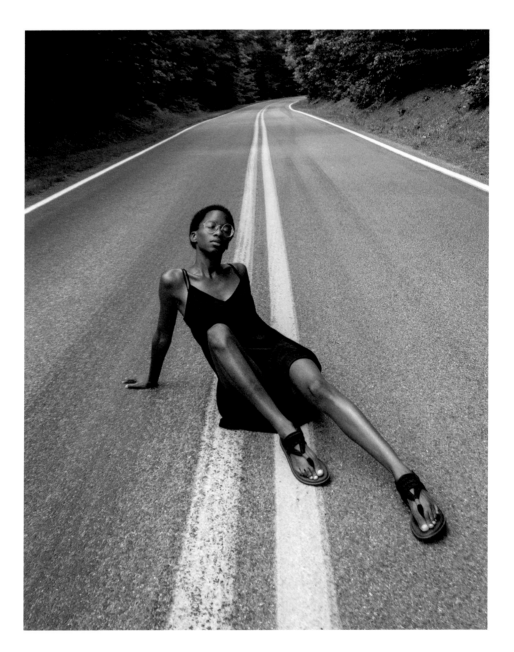

塔納‧歐哈拉（Tana O'Hara）

這個看似輕鬆隨意的姿勢，是經過深思熟慮的結果。歐哈拉著重點出雙腿與軀幹的線條，路面的黃色線條彷彿模仿著她的身影、一路伸向遠方。歪著的頭、抬起的下巴、低垂的眼，賦予她的姿勢幾許大膽潑辣。各種元素暗示著主角正走在自我追尋的旅程上。

@tanaohara

姿勢所傳達的訊息

明白自己喜歡的身體部位後，即可開始將你擁有的資產用適當姿勢秀出來。記得，一張影像中，姿勢傳達了故事的一半。姿勢本身也許很可愛，但若它無法配合你想創造的圖像，就永遠別讓它出現在你的公眾形象裡。舉例來說，我在 Instagram 上最常看到的臉部姿勢是低頭微笑。或許這樣很可愛，但它並不彰顯力量，只不過是一個嬌滴滴的表情。

哪種顏色屬於你？

每種皮膚都各有適合與不適合搭配的顏色。穿某些色調的服裝有可能害你看起來像殭屍；另一些則可能使皮膚出現奇怪的橘紅光澤；又有一些會令你眼睛的顏色亮起來。你需要花點時間，研究哪些顏色最適合你。一旦找到了，就將這些顏色運用進你的衣著、你的攝影背景，以及你的影像編修中。

以下提供的是一般通則。建議你也花點時間上網查查相關資料，以便真正摸熟哪些顏色能襯托你的膚色、哪些對你沒半點好處。

以丹寧與石板灰背景來環繞我的淺色皮膚，是突顯我個人魅力特徵的妙招，在這些冷色的包圍下，各項特徵相輔相成出一幅細緻、賞心悅目的影像。

白／淺膚色

也就是一般而言，在豔陽下待太久，皮膚會變成鮮豔龍蝦色，或者會生出雀斑、而非晒黑的人。通常是金髮、紅髮、淺棕髮色的人。

你可以挑選中性色調的服裝，例如較深的米色、橄欖綠、卡其、石板灰、酒紅，這些顏色能夠與膚色形成對比，同時又能使肌膚看起來有血色。一般來說，最好避免粉彩色，因為這可能使你整個人看起來黯淡、失色。

瑪莉・穆爾
（Mari Moore）
天空的深藍、雲和衣
服的白，完美配合了
模特兒／網紅／創業
人瑪莉・穆爾的中膚
色。
@mari.moore_

橄欖／中膚色

若你晒了太陽，通常會晒成好看的閃亮金棕色，這裡說的可
能就是你了。

比起中間款，不妨選擇偏淺一點或偏深一點的顏色。舉例來
說，假設你在挑藍色的衣服，就選淺藍或深藍吧。盡量避開
黃或綠成分很重的顏色，因為你的肌膚可能已帶有黃綠色調
了，使用這些顏色無法替你加分。

瑪雅·華盛頓
（Maya Washington）
若你和華盛頓一樣屬於
較深膚色，可以搭配類
似此處所用的洋紅、皇
家藍等令人精神一振的
鮮亮顏色。讓自己玩色
彩玩到髒兮兮：把顏料
撲到皮膚上、頭髮上。
此處採「少即是多」的
手法，簡單的背景使得
鮮豔的顏色更形突出。
@mayasworld

深膚色

焦糖色、咖啡色、巧克力棕。

世界是為你準備的舞臺，除了與膚色太過接近的那些色調，幾乎所有顏色你都能駕馭。你可以盡情利用那些別人搭起來只會相形慘淡的鮮豔色彩，如洋紅、萊姆綠等。

再提醒一次，以上這些只是一般通則。比如說，有的深色皮膚其實帶冷色調，這就會影響到穿某些顏色的好看程度。最後，談到「適合你的顏色」這個概念：一如往常，所有規則都是可以打破的。如果你偏偏對一個不建議搭配你膚色的顏色情有獨鍾，總是有門路可以鑽。也許你能為自己加條那個色系的絲

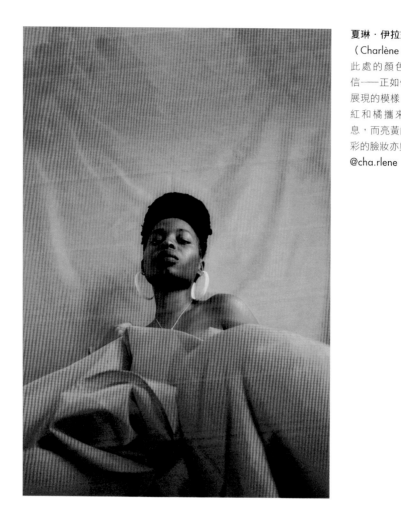

夏琳 · 伊拉寇茲
（Charlène Irakoze）
此處的顏色明豔、自
信——正如伊拉寇茲所
展現的模樣。衝突的粉
紅和橘攜來熱帶的氣
息，而亮黃的耳環與多
彩的臉妝亦與之呼應。
@cha.rlene

巾，或把你最愛的顏色穿在下身，如此離臉蛋比較遠，成功
的機率大得多。

不過最重要的是，時尚的本質是個人表達。有時候不管什麼
顏色，穿會讓你開心的衣服就對了。

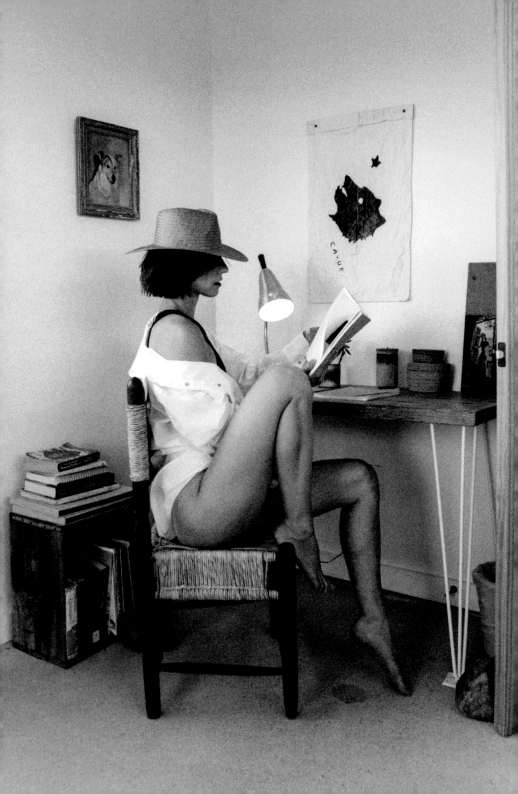

後勤

器材

幾乎任何預算都有辦法拍出一張好自拍，在器材選擇上，從便宜到高檔的選項都有。

初學者

智慧型手機

一般而言，手機越貴，內建相機就越好。我自己偏好有聲控拍照功能的機型，這樣可以省下移動姿勢去拍照或設置定時的麻煩。另一個替代方案，是用藍牙遙控器來無線操作手機（需視相容性），也能達到同樣功能（如後述）。

三腳架、固定夾或座

基本上，你可以把任何款式的手機架到任何款式的三腳架上使用，但你得要有符合的固定夾或固定座。我建議擁有一支可伸長到你肩膀高度，且能上下左右旋轉的三腳架，尤其要可以往下轉。如此即可拍攝躺在地上的姿勢，你就能夠嘗試很多有趣的角度變化。如果三腳架不在你的預算範圍內，可以就近利用書本、柵欄、其他任何你想得到的東西來架高手機。然而攝影品質恐怕會受到影響，因為能夠拍攝的角度將大幅受限。

較進階的攝影人

數位單眼反光鏡相機或無反光鏡相機

理想上，這些相機應可透過APP與手機
連線，讓你能以手機遠端操控快門。好
處是，你可以藉由APP從手機螢幕看到映
在鏡頭裡的畫面，因此也較易調整自己的姿
勢、達到心目中完美的構圖。專業相機可將照片儲存成RAW
檔，如此便能用影像處理軟體非常精準地控制顏色，來調
出你欲呈現的美感氛圍。又由於拍出的照片像素高，你可以
放大、裁切一部分影像，同時仍保有良好的解析度。在惡劣
的光線條件下，專業相機的表現也比手機好，因此能在強光
或接近全黑的環境下拍攝。在光線不足的室內拍照也不成問
題——這個拍攝環境是很多手機相機的罩門。而專業相機豐富
齊全的鏡頭選擇，代表你能夠不受限地拓展創作的可能。

我偏好的鏡頭

16~35mm　我用這種鏡頭拍攝需納入整個環境、我自己置身
其中的照片。這種鏡頭用途很廣，也是我個人的最愛之一。
不過要記得，此鏡頭會使靠近邊緣的景物變形，所以最好讓
自己的位置在接近畫面中心，並且不要用它拍特寫，這樣拍
出來不會是最美的你。

24~70mm　這種鏡頭拿來拍特寫再適合不過了。它的最佳用
法是：把鏡頭擺得遠遠的、焦距調整成所有景物都對焦，然
後你自己再離開鏡頭向後退，一直退到理想的入鏡範圍。鏡
頭重新自動對焦的動作能把五官收得較密、較平，例如鼻子
和耳朵會變細長。這一招值得你學起來，隨時利用。

空拍機

假如想讓你的進階自拍再升級，把所有人都比下去，那麼空拍機是一個很好的選擇。空拍機能讓你拍出夢幻的空中俯瞰照，完全沒人敢相信是自拍。

鏡頭濾鏡

我以前一直以為鏡頭濾鏡沒那麼重要，後來發現自己大錯特錯。鏡頭濾鏡的類型相當多樣，可因應五花八門的用途，我最愛的則是環型偏光鏡（Circular Polarizer），使用時可為增亮的部分拍攝出更多細節。我是趁著日正當中攝影的狂熱支持者，所以這項配備對我來說是非常值得的投資。

相機遙控器

若你的相機不支援透過手機APP無線操作，可以轉而選購第三方的相機遙控器。遙控器也能以類似方式遠端操控快門，不過，你可能就無法從手機螢幕觀看相機的取景了。

你想拍出什麼成果？

我們在開車的當下，通常內心某處會始終知道要去哪裡。進階自拍的技術也是一樣的。假如出發前你完全沒計畫過，結果可能是一趟美妙的發現之旅，但你或許會感覺自己只是漫無目的地到處探索。總有一些部分是保留給玩耍和實驗的，有時候你會想任由自己的創作，帶你去你沒去過的地方；但也有時候你

派蒂‧馬爾
（Patty Maher）
這張自我肖像〈山丘〉
（*The Hills*），拍攝地點
在一個人來人往的公共場
所，因此必須經過事前的
仔細構思。馬爾為確認拍
攝的定點和角度，先進行
了幾次試拍。而後製方面
也需投注許多心力。
@pattymaher

為了拍出某個「就是那種照片」，而需要擬定作戰計畫。

規劃的時候，先問問自己下列問題：

- 我希望別人看到這張影像時，產生什麼感覺？

- 這幅背景給我什麼感覺？
 這和我的影像目的有呼應嗎？

- 我的裝扮是鮮豔歡快的、陰沉的、平淡的、撩人的、強健
 的嗎？

- 這幅影像目的是什麼？是為了鼓舞、為了挑戰，或讓人感
 覺到特定的什麼嗎？

- 這幅影像將用於及／或發表於哪裡？如果是社群媒體要用的，你就得考慮框景的格式，例如以Instagram來說，直式的照片很適合。若影像是為你的網站或行銷素材拍攝的，也許拍成橫式可以發揮最大效果。

一秒拍好是奇蹟

中樂透、被鯊魚咬、被雷劈到、在庭院挖到金條。你第一次按下快門就拍出完美自拍的機率，大概就跟這些事發生的機率差不多高。

從我過去的經驗，無論是在專業攝影工作室工作、替自己拍進階自拍、還是為顧客攝影，我發現想要拍出最完美的鏡頭，有條超越一切法則的黃金法則。那就是：你得拍很多張。當然啦，你會隨著時間漸漸進步。有時我能在開拍五分鐘內就獲得一張我愛的照片。但即使已累積這麼多經驗，有些時候我仍要拍一個小時，才總算拍出喜歡的。這種時候，就非常需要你的耐心和享受創作旅程的心發揮作用了，除非你想為了拍自拍把自己搞到瘋掉。

事前準備很重要，別一味地亂拍，希望會矇到好結果。思考你的構圖、調整你的相機設定、測試幾種姿勢來看看這幅畫面中怎麼做最好看、分析光線。這些都做好以後，先花一點時間試拍，為姿勢進行最後微調。多做這道程序，可能會稍微拉長準備的時間，但就是這個小祕技，用了之後能讓你最有機會在最短時間內拍出理想照片。

歐玟・莫利（Ouwen Mori）
這張照片的魔力正在於：它彷彿捕捉到了僅此一次
的珍稀時刻。莫利的回眸和滑落肩膀的頭髮好像就
那麼湊巧地被相機照了下來。莫利將快門延遲設定

在十秒，並在短時間內連續拍了九張，來捕獲這些
飄渺的美麗瞬間。
@ouwenmori_selfportrait

有時不能做得太明顯

打從一開始，進階自拍的奧妙，便是讓我在一手包辦所有工作的前提下，拍出的影像能盡可能貼近高級時尚或專業攝影的品質。我希望看我Instagram動態的人留下一種印象，彷彿我這個人走到哪裡都有專業攝影師跟著。我是說呀，既然這套對凱莉・珍娜（Kylie Jenner）等名流、艾利西斯・藍（Alexis Ren）等模特兒管用，又有誰規定我不能做出一副跟他們同個級別的樣子呢？

我非常喜歡別人發現我其實全部都是一個人獨力完成、完全不靠他人協助的時候。這件事不僅令我的觀眾們刮目相看，也為我的技藝賦予了一層嶄新的意義。然而相應地也有很多棘手的地方。

雖然大眾多半不覺得，但擺姿勢真的很難。我極度敬佩專業模特兒，有著經年累月磨練出來的功夫、出神入化的身體自覺，而能夠幾乎每次都在短短幾秒內變出一個完美又上相的姿勢。而在鏡頭另一方面，攝影師也不是好當的，必須考慮光線、相機設定、背景、模特兒位置、希望觀者接收到的故事、影像中的情緒等等。

現在想像一下，成為一位自我肖像攝影師，你就要同時肩負這兩項任務。是的，困難度已經進到下個級別了。（但是不管多辛苦，結果都是值得的。堅持下去吧！）

這張照片必須算準在一天中的某個時間點拍攝，才能捕捉到陽光投在牆上令人讚嘆的光影。我在此處是相對很小的拍攝主體，因此必須精確掌握好取景的邊緣線，否則就會流於雜亂。剩下的關鍵就是駕馭慵懶的姿勢了。我很幸運地想到用花，為原本普通了點的一張作品，催化出美的感覺。

如果你的目標是讓別人看不出照片是你自己拍的，以便在真相揭曉時製造額外的驚嘆效果，那就要特別記得幾件事。以下僅列舉其中幾種擺明了是自拍的跡象：

- 離相機太近，沒有考慮構圖（應確保畫面的上方三分之一、你自己左右兩側，都要留出負空間）。

- 看得到手裡拿著相機遙控器或手機。

- 明顯後製過頭了。

- 影像中的元素過度擁擠。

- 太刻意擺姿勢，且嘴巴或牙齒咬太緊。

- 半吊子地擺姿勢。

- 沒來由地破壞構圖法（別擔心，我們很快就會講到它了）。

- 妝化得太濃，或業餘的化妝。

有個徵兆常常洩露一個人是自我肖像攝影的入門新手，即過度擺弄姿勢。我說的是像兩手插腰、故作微笑、眼睛像受驚的鹿、雙手尷尬或僵硬、機器人似的站姿或坐姿，或被公認難看的嘟嘟嘴表情。我總是說，很棒的姿勢有可能做起來不舒服，但看起來不舒服就不應該了。無論你要擺出那個姿勢有多艱辛，都該讓它顯得好像自然而然、流暢無比。你可以藉由在姿勢中放鬆雙手或手臂，或放鬆其中一隻腳、以另一隻用力保持姿勢，或類似方式，來達到此效果。

最重要的是，你臉部的表情會決定一切。不管姿勢做起來多痛苦，你的神態都應該一直保持悠閒自在的樣子。假如能夠拿捏好痛苦（擺姿勢）和快樂（你臉上的輕鬆）之間的平衡，成功即不遠矣。

打造爆紅照

就像其他任何藝術形式，關於自拍的所有規則都是可以打破的。這本書的大部分內容，應該看成我為了協助你拍出好成果、提供給你參考的原則。不過，如果你真的有心想拍出成為目光焦點的進階自拍，有一項關鍵特質，是務必要盡力放進每張作品中的「驚豔元素」。

如何在影像中加入驚豔元素，並沒有一定的規則，你想做到極度簡單或極度複雜都可以。但是作為開端，我會建議你可以先研究一下什麼樣的影像會吸引你的注意。下次你在滑Instagram動態或看你喜歡的攝影師作品的時候，做個筆記，記下是怎樣的影像，讓你看到時不禁停下來或心生讚賞。然後在你自己拍的影像中試著模仿這些小花招，或自創屬於你的手法。想想看你有什麼方式，可以創造某樣別出心裁的新玩意，或人們一定會多看兩眼的大驚奇。

以我自己為例，我出生於澳洲，但過去幾年有大半時間住在冰島。冰島是這個星球上最奇怪、最神祕、最特別的地方之一，並且恰恰位在陽光普照、溫暖、海灘遍布的澳洲的地球另一端。在我連進階自拍這名字都還沒想出來的時候，我拍過一系列影像，混合了關於我家鄉的概念和冰島的地景。我

我的第一組進階自拍系列作在網路上爆紅，甚至在我連一個追蹤者也沒有的條件下，觸及了超過八百萬人。這是多數創作者一輩子達不到的輝煌成績，但我唯一做的事，就只是下定決心同時從鏡頭前和鏡頭後兩端看世界。很少有人真正懂這個視角，我的作品因此多擁有了一種令人著迷的特質。

會穿上比基尼，跑到外面冰島寒冬的冰天雪地中，重現一些彷彿我置身在澳洲的場景。從在雪地上鋪野餐墊野餐，一直拍到打迷你高爾夫、在花園澆花、做瑜伽等等，因為這組影像的特別、不尋常、不一樣，它們吸引了大眾的目光。

還不只這樣，人們對這些照片迷瘋了。我的「雪中比基尼」（Bikini in the Snow）系列作登上了雜誌、電視節目、社群媒體報導、新聞媒體，橫跨全球二、三十個國家。我發揮小小創意，跑到雪地上玩玩，竟然可以引發風靡全球的熱潮，而這一切只因為我在自己拍的影像裡添加了些比較特別的成分，令人驚豔的成分。

你不用做到像搬去世界另一端、在雪中穿比基尼這種地步，但你需要花時間思考，你可以怎麼跟一般看到的人事物都不一樣，或者可以怎麼讓每個看見你影像的人都嘖嘖稱奇。擁抱不一樣的想法，做不一樣的人，創造不一樣的藝術吧！

自拍信心養成班

或許你聽過有人說：成功要從假裝成功開始。每當你思考如何在自我肖像中展現自信的問題，不妨提醒自己有這麼一種處世之道。無論要幫自己拍照時，你有多麼緊張、毛躁、害羞，你都可以透過一些幽微的小細節，呈現出自信的外表，說服觀者更進一步看見你內在的力量。

當然，並不是任何一張照片都適合展現你自信萬分的樣子。如果你的影像希望呈現脆弱、纖細、憂傷的模樣，擺個自信的姿勢可能不會是首選。然而，人們對自己的影像不滿意的理由中，缺乏自信是最普遍的一條，所以，我們確實需要好好解決這個問題。

以下提供幾項可以協助你排除障礙、擺出更自信姿勢的技巧。當然還是要記得，本書的內容都不是硬性規定，若你的意圖是呈現出相反的一種姿態，這些規則都是可以翻轉或扔一邊的。

- 了解你的最美拍照角度，大方炫耀出來。

- 做出高強度的姿勢，同時放鬆臉部表情。的確，為了保持一個優質姿勢所需的彎折、對準、繃緊、支撐等種種努力，可能真的很難；但有時你會不小心把這些辛苦表現在臉上了。如此的模樣並不能顯示自信。試著控制你的姿勢，同時把臉龐放鬆。這樣會給人一種一切盡在你掌控之中、你處事總是冷靜又自信的印象。

- 別看旁邊。直視鏡頭可以讓你整個人散發出自信的氣場。

夏琳・伊拉寇茲（Charlène Irakoze）
此處的伊拉寇茲渾身散發著自信。以彩妝強化了的
雙眼認真直視觀者，而大方的儀態、耳環輕輕停在
肩上的樣子，予人從容且胸有成竹之感。
@cha.rlene_

- 試著用眼睛微笑，這可以避免看起來像頭受驚的鹿。若你得把思緒切換到某個快樂、強大的想法才能辦到這點，那就請這樣做。假如這招對你好像無效，另一個方法是下眼瞼稍微出一點點力，也可以達到同樣效果。

- 嘴脣放鬆、微啟。把牙關鬆開。

- 肩膀向後、向下。好的儀態是顯露自信的關鍵，但是不能做過頭，否則最後會把自己弄成機器人或樹幹。

- 別讓袖子蓋過手掌。這樣很可愛沒錯，但日常生活中，小孩或青少年把手藏在袖子裡時，常常是出於沒自信。你不會看到像超模少女利獻靈（Fernanda Ly），在自信地擺姿勢拍照時做這種動作。而既然你可能就是下一個利獻靈，或許也別這樣做比較好。

- 嘴角稍微含笑。那種面無表情的姿態還是交給專業模特兒去拍吧，因為我們不像他們擁有足以駕馭冷冰冰面容的完美顴骨，如果嘴巴或眼睛不做點什麼的話，會顯得很荒唐。最少讓自己臉上掛一抹微笑，比如可以想像一下你剛發現暗戀的人正在偷看你，但你不想讓對方知道，所以裝作若無其事的樣子。

- 抬起下巴，或有魄力地正朝前面。稍微低頭或朝左右歪頭有時很好看，卻不如面對鏡頭來得有自信。

- 承認吧。只要姿勢裡還有一絲保留，哪怕多微小，也會傳達給觀者，並且減損你姿勢中的信心。全心全意地把姿勢做出來，畢竟說到底，只有你和你的相機在看。要記得，一張拍

壞的照片不能代表你，就只是一張壞照片而已，隨時可以刪掉。別過度分析自己或幫自己貼標籤。

- 給你自己肯定和鼓勵。就算專業模特兒也有偏好的拍攝角度，也有很多超級不滿意的自己的照片。你是一個凡人，跟其他所有人一樣。對陪你來到世上的那套漂亮生日衣裳好一點。

歸根究柢，不要忘了，自信是每個人都可以達到的心理狀態。瀏覽一下現在的網路世界就知道了，任何體型、高矮、胖瘦、國籍、膚色、年齡的人，都能在某處找到自己的模範，而他們也都有許許多多的欣賞者。要覺得你的外表美麗，或為它心存感激。沒有哪種樣貌才是美。

當你不再假裝自信，而真正開始感覺自信，那一刻，你的自信心會有飛躍的成長。如果你內在的批評大師或碎碎念的不安靈魂老是不閉嘴，可以嘗試深呼吸、自我反思、冥想，或讓身邊多一些能看見你的美好的人（因為你自己不一定總看得見）。這類方法有時候效果好到驚人。

你也要記得，雖然這個社會可能讓我們以為，強烈自信和謙卑沒有辦法並存，事實卻不是這樣的。你可以自信滿滿，但毫不自大。你可以為你的身體和靈魂感到驕傲，但不強制別人要怎麼看、怎麼想。你可以讓你內在的大神出來發光發熱，但完全不搶走其他人的風采。無論如何，別落入了社會上那種熟悉的典型：拿建立出來的自信來貶低其他可能不及你如意的人。

你沒有不對，是透視不對

自己被拍得醜，可以怪相機嗎？可以喔。拍肖像時有個很重要的關鍵，就是攝影中所說的「透視」（perspective）。

當你靠近鏡頭，身體拍出來的形狀、大小、比例會發生變化，產生所謂「透視變形」（perspective distortion）的現象。它的基本原理是：離相機近的東西會被放大。而用不同的鏡頭來拍攝，有些鏡頭能拍出特別顯著的變形效果。例如，以廣角鏡頭拍攝的影像中，位在角落的物體會變形相當明顯，看起來搖搖晃晃的，與實際肉眼所見不一樣。

透視的角度不好，有可能毀了整個構圖，但有時候你也可以善加利用透視，來營造想要的效果。以下為運用透視的一些拍攝技巧，還有不要學的錯誤示範。

勿從肩膀高度拍攝

我最常看到人們會犯的錯誤，是在拍自己的站姿時，從肩膀的高度拍。如此會造成拍攝對象的腳好像只有短短一小截，因為上半身離鏡頭較近，透視的原理令上半身顯得較大，包括頭。

從臀部拍攝

當你希望拍攝比例正確的全身照時，盡量由臀部的高度攝影。更有甚者，如果想顯得腿長，可以從膝蓋的高度拍，並將一隻腳朝相機的方向，往前踏出20公分（8英寸）。透視的魔法就會把腿變長了！

控制手臂粗細

想讓手臂看起來細一點嗎？微微側轉身體，讓畫面中手臂的位置退到比身體偏後一點。

讓臀部更豐滿

不用每天上健身房深蹲一千下，也能擁有豐腴翹臀的方法就是：扭轉臀部，將屁股往左右其中一側推，更接近相機鏡頭。如此就能施展作弊的巫術，變出更渾圓飽滿的臀部。

坐姿照從一半高度拍

拍攝坐姿時，確保相機在身體的中線位置。只要是從更高視角俯拍出來的照片，都會讓雙腿顯得短短小小。將雙腿朝相機的方向伸（而非盤起來），會讓你的腿顯長十萬八千倍。

縮小/放大胸部

如果你認為自己的胸部太小或太大（男女皆適用），可以將身體上段前傾或後仰，來控制胸部在照片上的視覺大小。

更近、更親密

我非常喜歡從近距離或低角度拍攝自己。這個姿勢是我的招牌動作之一，尤其當照片目標是捕捉我的女性力與美的時候。不過這種取景會讓我的臀部顯大（如果是要走豐臀翹臀路線，那就好極了；但如果並不想讓臀部或大腿增寬，就不是什麼好選項），然而，若是從髖關節彎折身體，將整個上半身前傾一點點（背打直），上身的比例會恢復正常，拍出一副亞馬遜女戰神的英姿。

用你的經驗幫助合照更好

建議你的朋友別離畫面邊緣太
近，以免有誰被拍起來變形了，
也發揮你的擺姿勢小知識，教朋
友怎麼做才能秀出他們的最美拍
照角度──大家會非常感激的。
讓每個人都耀眼，互相輝映吧！

現在你知道怎麼利用透視的角度來改變照片中自己的模樣，拍
出一張完美影像的關卡，就已經克服一半啦！

攝影

攝影：基本原則

關於攝影，有幾條基礎的原則，是想掌握自我肖像的每個人都必須理解的。既然你已身兼模特兒及攝影師，現在是時候該認識一下攝影部分的基礎知識了。

構圖

一張影像的構圖，亦即你在畫面中擺放物件或身體的位置，決定了作品的成敗。怎樣才算優良的構圖並無定論，但最普遍的共識是，影像要平衡、且看起來賞心悅目。畫面不能顯得雜亂，即便欲營造混亂的氛圍也不例外。理想上，畫面中應該有一些部分留空（一般叫做「留白」——嗯，雖然不一定總是白的），讓眼睛有「喘口氣」的空間，也應該要有一些容易看出細節的元素。

如果你是構圖新手，試試看移動自己在畫面中的位置，包括朝上下、左右、接近和遠離鏡頭。大量試拍之後，瀏覽你的測試照，看看哪種拍出來感覺最好。你可以由此出發一步步邁進，最後構出一張完美的進階自拍。

就算不懂得攝影原則，每個人都有與生俱來的能力，能感受什麼東西看起來舒服。這是我們天生的技能，快開始使用它吧。

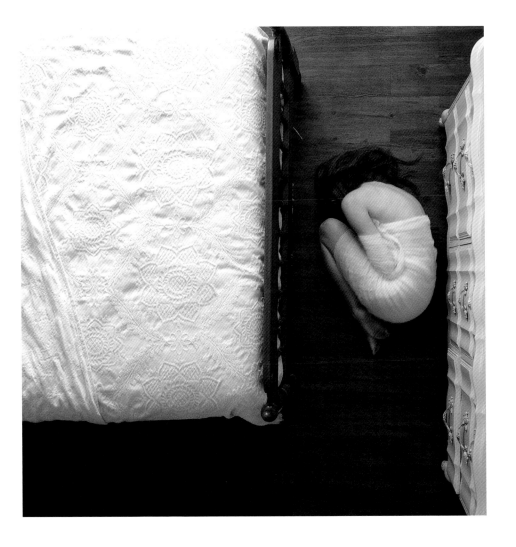

妮可 · 坎帕內羅（Nicole Campanello）
這張自我肖像〈綻放〉（*In-Bloom*）中，大部分的「動作」發生在右邊三分之一。畫面上的形狀有協助框景的作用，床單則為深色地板製造出負空間。

坎帕內羅本身緊緊蜷縮、有機的形體，與家具較硬而方正的線條恰成對比。
@nicolecampanello

三分法

所有攝影原則中，最為人所知的便是「三分法」。假如你從頭到尾只參考一條法則，要知道，能夠自然而然使照片有美感的那條，就是三分法了。藉助於三分法，可令影像瞬間獲得某種平衡感，你甚至不必費什麼其他心思。

運用三分法時，想像有兩條平行線、兩條垂直線間隔平均地切過畫面，將畫面分成大小相同的九宮格。這些線上，和線與線交點上，就是最適合擺放拍攝主體的位置。比如，你可以讓自己位在正中間，而頭頂剛好碰到上方的水平線。或者在拍攝特寫照片的時候，讓眼睛對齊同樣這條上水平線。將上方三格大部分留空，能產生一幅平衡的作品不可或缺的留白。你也可以把主體置於其中一條垂直線上，並盡量讓眼睛落在該垂直線和上水平線的交點。

話雖如此，一旦熟練了三分法，要突破這些原則也可以——前提是你知道這麼做的目的。攝影的所有規則都是可以打破的，然而背後得要有個好理由（例：製造混亂或不安感）。

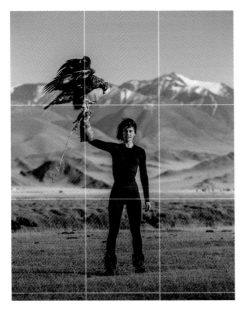

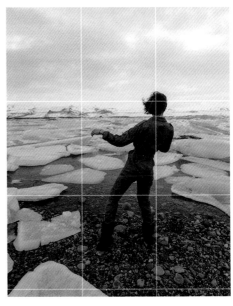

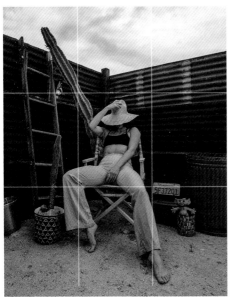

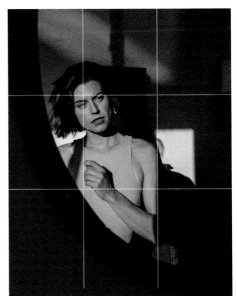

有些影像雖然予人混亂的印象，但仔細看，你會發現它們幾乎總遵循某些看不見的法則，使視覺效果和諧。其中一個例子就是受用無窮的三分法。當我們仔細將主體置於畫面中心，或者放在影像水平及垂直三分線的交點上，秩序便會從中誕生。

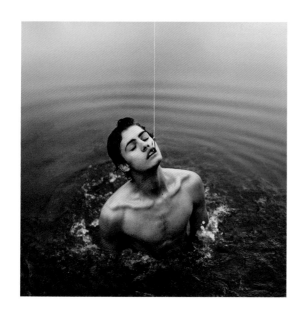

布萊恩・奧德漢
（Brian Oldham）
僅使用三種元素：水、
主角、釣魚線，這張簡
單得令人震撼、極簡風
格的影像是完美執行之
下的成果。我們的大腦
能迅速理解照片細節，
看懂它們要說的故事。
@brianoldham

三種元素

這個概念是我為了供自己使用，從實際經驗中汲取出來的，但
我相信我不會是世界上第一個這樣想的人。「三種元素」目標
是讓一張影像的主要元素不超過三種，一方面可防止雜亂，一
方面最能確保每樣元素都獲得充分關注。舉例來說，你的三種
元素可包括照片主角、一顆牛頭骨、一片蔚藍的天。或換成一
對情侶、天空、地面。又或是一張凌亂的床、照片主角、空蕩
蕩的牆壁。

此方法拍出的影像風格極簡、帶有一股專業氣息。我認為這是
讓攝影者顯得技術純熟的關鍵點之一，即使他們可能才剛入
門。

尺度

尺度提供觀者一個參考框架，用以對照看出景物的大小。尺度這個概念很有趣，很適合拿來玩出變化。改變尺度可以協助你傳達想說的故事，藉由放大或縮小主角尺寸（使之接近或遠離鏡頭），或者採取特殊角度拍攝，來操控照片中的尺度感。如果你在戶外拍攝，希望表現身邊環繞的壯麗美景，你可以遠離相機往後退，使自己相對於背景小小地映在畫面中。

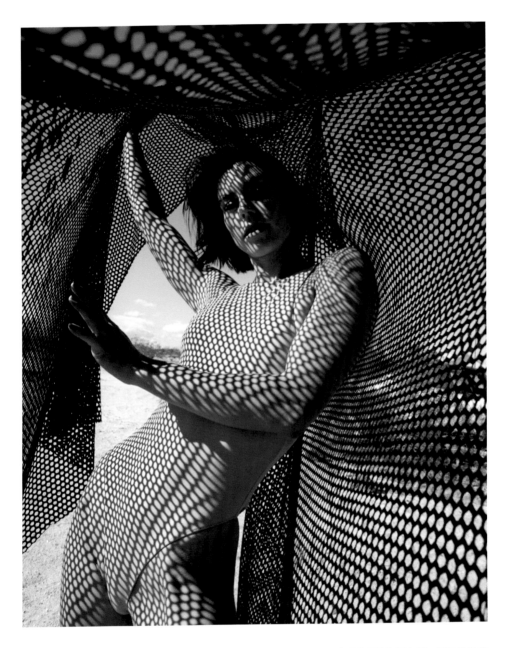

在日正當中時拍攝，有時會由於豔陽下的濃烈陰影而十分艱難，但亦可化此點為優勢，比如此處我所做的。後來我將這張作品改為黑白照，減少分散注意力的因素，突顯花紋之美。

黑白vs彩色

通常一個人對於黑白（單色）攝影要不是超喜歡，就是完全沒興趣。然而如果懂得操作，黑白可以讓你拍出美得令人屏息的作品。我個人最喜歡將黑白攝影運用於肖像照。

別被誤導了，以為拍黑白照比較簡單。實際上，要掌握黑白攝影比彩色困難得多。當拍的是彩色照片，許多技術瑕疵可以被掩飾過去；但黑白攝影會突顯色調對比、形狀、質地、光線的類型和品質，也就更需要專注於構圖的基本功。

如果你打定主意要練好黑白攝影，有些相機可以設定成黑白模式，此時顯示幕即會以黑白呈現鏡頭下的影像。只要你是用RAW儲存照片，相機應該會同時儲存黑白和彩色各一個檔案，這樣若後製時決定替影像加上顏色，也相當方便。

編修黑白影像時，你可以加強黑色部分、減弱灰色部分，來提升影像的衝擊力。也多試試看自由調整對比度：黑與白的對比衝突，能使影像更有看點。但要小心，別將對比度或黑色部分拉高至太極端。雖然最終以黑白呈現，你應該還是會希望影像有著自然寫實的層次。

最後，請務必不要採用那種在黑白影像中獨留一個顏色的作法。我看過將雨傘、洋裝、鞋子上色的類似照片。確實，一般新手可能會覺得這樣很吸引人，但我目前為止還真沒看過有誰能把這種手法做好、又不會滿滿廉價感的。

搞懂相機設定

如果你的拍照工具是數位單眼相機，但總習慣以自動模式拍攝，那麼現在正是好好了解你的器材，實驗以不同設定拍攝的時候了。稍微練習過調整快門速度、光圈、ISO感光度之後，你不但會發現沒有想像中的那麼難，更將得到新鮮、令人雀躍的創作成果。一次一點點，慢慢調整各項設定值，直到成功拍出你想要的成果，其中ISO一定都要留到最後一個調。這個階段我唯一會要求的只有：盡量讓影像某部分有對焦。整張都模糊確實也是種效果，但相較之下還是部分模糊、部分清晰更有難度、更厲害。

快門速度

快門速度也就是相機的快門維持開啟，讓光線進入、打在感光元件上產生影像這段時間的長短。快門速度很大程度影響了曝光的多寡，即照片的亮暗，以及相機能多敏銳地把動作捕捉在照片中。光圈值和ISO也是你會需要摸個透澈的，不過首先可以從快門速度這項設定開始探索。

低速快門

較慢的快門速度可以讓照片拍出動態感。最開始，你可以嘗試在日間拍攝，將相機設定為快門速度1/30秒、ISO 100、光圈值f/10到f/16左右（視光線有多強）。如此一來，便能很快地對低速快門用於日間攝影的效果有個概觀，並在此基礎上微調做實驗。夜間拍攝也是同樣的原理：搭配三腳架，先從快門速度5秒、ISO 800、光圈值f/5左右開始嘗試。

高速快門

高速快門能把動作凝結在一瞬間，例如捕捉快要落到臉上的雨滴或正從水龍頭流出的水，拍起人來則會彷彿定格在狂奔姿態的一尊雕像。人的雙眼沒辦法將飛快的瞬間捕捉下來，也因此看到這樣的影像會升起滿滿的佩服。

光圈

與快門速度相似，光圈同樣控制著有多少光線能進入相機感光元件，並且會左右拍出的影像景深。相機的光圈大小是以光圈值為量測單位。光圈開得大或小，會決定一張照片背景模糊的程度（或稱為散景）。光圈值越低，就代表光圈開得越大，背景也越模糊。此時若拍攝主體離背景很遠或較靠近鏡頭，可以令後方背景又更朦朧。用極模糊的背景來突出主體，是肖像攝影的一個傳統手法。然而，以低光圈值拍攝時，你會更需要仔細確認有沒有對焦到正確的地方或主體身上。低光圈值的條件下，你不小心往前或後偏一點點，拍出來搞不好就變成鼻子很清楚，但眼睛有點失焦。不確定怎麼做時，讓影像中最清晰的地方總是落在主體的眼睛，除非你另有想強調之處，比如你手上拿的東西。

光圈小

將光圈設定成開得很小，
如f/8、f/11、f/16等高光圈
值，能拍出景深較深、景物
清晰的範圍大的影像。根據
光線條件的不同，用小光圈
有時候會需要搭配較慢的快
門速度或較高的ISO，才能
拍出正常曝光度的影像。

光圈大

用大光圈拍攝，如f/1.4、
f/2、f/2.8等數字小的低光圈
值，產生的影像景深相對淺
很多，只會有一小段距離是
清楚的。而因為景物清晰的
範圍小，你可以讓背景變模
糊，突顯出主體。光圈開得
大就會有更多光線抵達感光
元件，因此你可能需要加快
快門速度或降低ISO，以使
照片有正常的曝光度。

ISO感光度

「曝光三要素」的最後一角：ISO感光度，可協助你在快門速度和光圈已調到極限的情況下，再提升影像的亮度。手動設定相機時，這一項應保留到最後再調整。ISO對我來說最值得信賴的場合，是當我希望保留散景效果，但周圍環境稍嫌太暗的時候。在採用低光圈值，讓更多光線能進入相機的同時（大約f/1.4，帶來魔鬼般的朦朧感），我會把ISO感光度拉高到800左右，這樣就能維持以低光圈拍攝，打造柔美、細膩、藝術風的氛圍。假如一張影像裡，每樣東西都清晰，往往會看起來非常業餘。不確定怎麼做時，你可以將光圈值設定在越低越好，前提是ISO不需調到超過800（超過此感光度，大部分相機會開始拍出顆粒感很重的照片）。

高ISO

ISO設定得較高，如1600、3200、6400等，會提高感光度，產生的影像較亮，但也可能顆粒感變重。

低ISO

將ISO調至較低的值，如100、200、400等，會降低感光度，產生的影像較暗，但看起來較清晰、沒什麼顆粒感。若你追求影像清晰銳利，可將ISO感光度設定在100（或你相機可達到的最低感光度），搭配較慢的快門速度、稍大的光圈（低光圈值）來實驗一番。

瑞婭·裘德（Riya Jude）
瑞婭·裘德以「#瘋瘋肖像」
（#portraitswithmadness）的
主題標籤發文，她的影像有著
簡潔的姿勢、奇特的光線、異
想的格調。此作品中，她運用
印度額貼，做出女學生雀斑似
的風格。結合了臉上脆弱的神
情，這張影像亦可解讀為對印
度文化和女性在其中位置的一
種評論。
@born.madness

次頁：
歐萊雅·馬西亞斯
（Olaia Macías）
馬西亞斯這張作品僅用了微量
的光，使背景輕柔地隱沒，同
時將我們的注意力聚集在照片
主角身上。兩旁大塊的黑暗，
突顯了中心人物的激昂。
@huertaderegletas

線索都在細節裡

所有類型的攝影都一樣：魔鬼藏在細節裡。若你想透過影像創
造出完整的故事或情緒，一定要盡量把每樣細節和道具都做到
位。倘若省略了這個部分，影像總會有些地方看起來落漆。

譬如，想裝作抽著菸的樣子嗎？記得檢查你的香菸是不是點燃
的。想假裝在泡澡嗎？你要確認浴缸是由側面拍攝，要不然看
的人一眼就會發現裡頭沒水了（或者其實說到底，你可以真的
泡個澡⋯⋯我是說呀，偶爾享受一下也挺好的嘛）。情緒也是
如此。讓自己實際感覺一種情緒（真的去挖掘某段歡欣或痛苦
的回憶，讓它瀰漫到全身），其實會比努力假裝那種情緒更簡
單。

追逐光線

光線是攝影最重要的工具之一，但它並不會乖乖聽你的話。
光線能使一天中不同時刻拍攝的同張影像變得南轅北轍，傳
遞的情緒也大異其趣。光線的強度、調性、顏色、移動都對
攝影有深刻的影響。

掌握光線並非易事，但你越練習，就會做得越好。室內攝影
時，你可以多實驗利用從窗戶灑入的自然光來打亮臉龐，使
用燈或蠟燭增加特殊的光源，或在強光（例如燈）前放置白
色的布或薄片來擴散光線。戶外攝影時，試著在日出或日落
時分，日光散射而多彩時拍攝；多數人在中午太陽最烈時拍
照容易不好看，當然這不包括你很清楚怎麼操作光線（避免
臉上產生濃重、奇怪的陰影，或利用陰影來美化身體部位、
而非強調自身缺點）的情況。

說故事

如同前面提過的，最初你可能會覺得拍自我肖像很煩、很難。然而，等你逐漸愛上做這件事，或它開始變簡單時，你應該多方實驗用自我肖像說故事，說故事會讓你的照片升格到不只是美照而已。

問問自己：照片主角（你）心中是什麼感覺？這些感覺又是哪些事件引起的呢？有什麼潛藏的訊息或物件可以安插在作品中，當成故事線索？你可以用什麼樣的穿著、假髮、化妝、道具來把這個故事說得更清楚？

當你成功地用單一影像說出一個複雜的故事，你就真正達到了匠人的境界。有人說，一張照片勝過千言萬語，但要不要實現這點，是由拍照的你所決定的。一張簡單的自拍照永遠不可能被視為藝術掛進美術館，但換作是一件述說著完整故事的真正藝術作品，那就有機會了。

這張影像攝於我生命中非常低潮的一段時期，著墨於心碎和愛情的複雜。我希望它呈現出來的畫面，不只訴說出我個人的處境，也能讓他人產生共鳴，因此加進了道具：戒指和揉成一團的紙，來更坦白地說這個故事。

揮灑創意

揮灑創意

現在我們終於要來探討進階自拍當中,可以使你的影像火速升級的一些元素了。運用這些手法,保證能大幅提高社群互動率,引發觀看者更熱烈的反應。

視服裝為藝術

穿著牛仔褲和T恤就開拍的話,用自我肖像創造藝術的難度恐怕很高。當你身上都是日常衣物,照片最後會比較接近生活照,而非高級時尚或藝術領域的攝影。這不是必然的,但初學者十有八九會這樣收場。

有個容易的補救辦法,是選擇自然色調的素色衣物。最簡單的是黑色、米色、白色、卡其,以及裸色或膚色。對於像我這種崇尚極簡、喜歡輕便旅行的人而言,因為很少會剛好帶著「對」的服裝,簡單而經典的單品通常效果最好。

最後,如果你覺得自在,可以卸下所有衣裝,全裸(真要說起來半裸也是)經常是能將作品提升到藝術層次的一個撇步。想拍攝裸身的肖像,並不需要具備什麼特定身材,關鍵是學會運用你所擁有的。你可以再回到鏡子前仔細看看自己的身體,找找你最上相的角度,接著實驗奇異的角度,例如訴說著悲傷或優雅的角度,感受一下以裸體擺那些姿勢時你覺得如何。若你滿意身體展現的樣子,大可將此姿勢融入影像創作中。

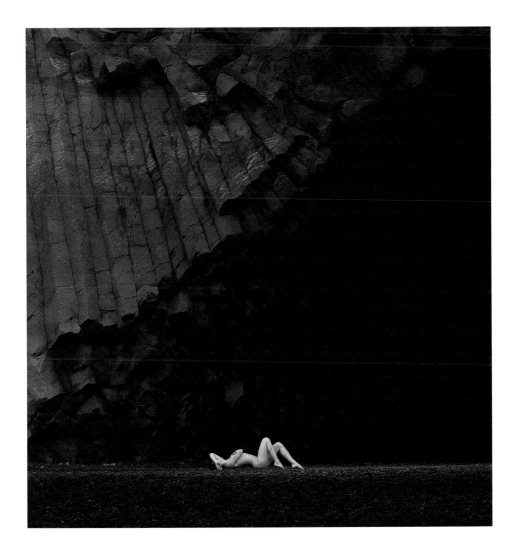

創作「裸女vs自然」（Nude vs. Nature）這系列進階自拍的原因，是我覺得在這些美得驚人的自然場景中，衣服會使人分心。照片裡的我位在冰島南端的黑海灘（Reynisfjara beach），置身於鬼斧神工的玄武岩柱下，身體的曲線與大自然的筆直紋理形成對比。

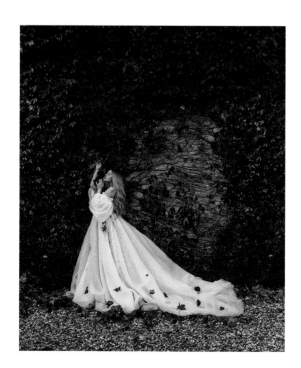

蘿西・哈代
（Rosie Hardy）

將奢侈的童年美夢化為現實，是創造性表達的一部分，而服裝能在此派上用場。此作品中，哈代在紅葉的背景之前身穿一襲醒目的白紗。爬上裙襬的葉片、玩賞的姿態，向我們述説著一個瀰漫童話或奇幻氣息的故事。打造不受限的創作祕境，逃離現實的紛擾吧。
@georgiarosehardy

盛裝打扮

無論你是不常挑戰新穿著，還是衣服收藏超豐富的人，都很適合趁現在更進一步，讓你的自拍創作再升級。多方實驗運用更多層次，誇張的首飾、頭飾，或任何你想到會使觀者感興趣的物件。一般而言，如果是街頭不太可能看到有人穿戴的東西，那就會大大增加人們對你影像的興趣。

譬如伸展臺。大部分的高級時裝秀，我們都會看到模特兒穿著浮誇、超現實的時裝藝術作品，是設計師們為了吸引人們關注、炫耀最新的時尚語言所精心打造的。不過，那些模特兒身上的衣服只有很小一部分會進到店面販售。你並不需要意圖看起來一身服裝店款式，而是要吸引關注。因此不如召喚你內在

服裝有時就像為影像蓋上了時間戳記。極簡或無服裝能讓攝影作品超越時間,讓它更有可能在未來世代眼中,像是藝術而非時下風潮的紀錄。我狡猾地利用了遮羞葉來擋住自己的重要部位,打造視覺上的奇幻國度。

的時尚大師出場,自己來創造值得在巴黎、東京、米蘭走秀的裝扮。

當穿著華麗時,記得盡量讓背景越簡約越好。奢華的裝扮在乾燥的沙漠、白雪皚皚的平原、工業風工作室、看不出特定地點的磚牆等背景前效果較好。讓焦點不是落在背景,而是在你自己身上。

極簡穿法

那麼,更少的服裝可以增加觀者興趣嗎?絕對可以。讓我們

來看看有哪些極簡穿法並不適合用於日常，但是用於透過藝術自我表達卻是一流的選擇。你不一定要上街添購新行頭才能創出一套令人難忘的裝扮。有時候僅只是把自己裹在窗簾裡，就能產生藝術。一如往常，關鍵在於你的想像力。

- 全身上下只圍一條羽毛蟒蛇？嗯，行得通。

- 被單下什麼衣服也沒穿，唯獨頭上裹條毛巾？造成轟動的好辦法。

- 光溜溜地裹在一條浴簾裡，或用極暗、極濃的陰影把自己藏住？聰明。

- 一張叢林的照片，你的重要部位被樹葉遮住？美極了。

- 利用小地毯、床單、披巾充當裙子或裹身體？完美。

享受柔和的天光

日出或日落時細膩的光線，好比肖像攝影的寶藏一樣。此時照在皮膚上的柔光使膚色更加紅潤，在雙眸中形成美麗的反射，並令人聯想到深邃、奇幻、夢境。此時的光線不會造成濃烈的陰影，更棒的是還會幫你照片背景的山呀、樹呀、其他任何景物染上絕美的自然之彩。這種光線是初學者可靠的盟友，能協助你拍出好似毫不費力就很美的影像，你也會因而更有信心繼續拍攝自我肖像。

日出或日落等柔和的光線，是最禁得起考驗的光源。這些時刻的光線不會形成經常破壞美感的嚴重陰影。而此時的天光也容易產生細微的顏色變化，賦予影像和諧的色調。

夠強烈才有戲

準備好再來打破幾條規則了嗎？雖然說了以上這些，但有太多攝影人除了日出日落，任何時候都嫌光線太強而不願外出攝影。然而，學會駕馭一般人無法掌握的攝影元素，可以為你的影像加入一些真正的特色。中午的烈日能強化影像，製造光影之間的鮮明對比，並且給予作品幾許瘋狂、神祕的氣息，這可是溫和的晨光或暮色帶不來的。

玩這些濃烈陰影來練習自我肖像攝影，常常使人收穫良多。你可以站在樹葉或枝條後方拍自己的特寫肖像，以枝葉投下的陰影在臉上做出有趣的形狀。又或者尋找會投出醒目陰影的物件，任由影子橫過你的臉或在照片中形成張力。把臉從鏡頭轉開，在背部加些水滴模仿汗水，可產生疲憊或熱壞了的印象。站在孔隙很多的織物底下，讓有趣的花紋和陰影籠罩你的身體。或坐在一片棕櫚葉的影子裡，讓葉脈的紋路映於身上。
你也可以抬起頭，閉上眼睛，朝太陽伸出一隻手（同時避免臉上形成陰影），擺出彷彿要遮擋刺眼陽光的姿勢。這姿勢是另一個我最愛的招牌動作。

學習玩陰影，有一點要特別注意：初學時，不管你擺的是什麼姿勢，都要把臉朝著太陽抬得高高的（除非是看不見臉的姿勢）。不這麼做的話，臉上勢必會出現濃烈的陰影，而你可能很難把它們處理好。當逐漸熟悉如何在強光下攝影，你就可以開始將陰影運用於臉部了。

尼拉·里斯（Niela Lis）
不僅光線強烈得刺眼，影
像還以黑白呈現，更加強
了戲劇張力。里斯打亮了
她的側臉，沿著下巴製造
出一道陰影，以展示臉的
輪廓。無論什麼性別用這
個小技巧效果都很好。
@niela.lis

態度決勝負

笑嘻嘻的自拍照或許是很可愛，但請問問自己，你有看過多
少《VOGUE》雜誌照片或文藝復興繪畫，裡面找得到大大笑
容的呢？其實不多。當然啦，人類的笑容這麼少在藝術裡被
歌頌其實挺可惜的，但我們的社會似乎傾向將笑容保留給家
族照或自拍合照。

如果你希望打進精緻藝術的世界（你當然希望了），就需要
向高級時尚攝影汲取靈感。 而當前，「有態度」是一切的
關鍵。冷淡、有點無聊的樣子是時下潮流，因此某種程度模
仿這種姿態是必須的。有個方法可能很管用：你可以幫自己
打造一個「壞胚子人格」，每次要拍自我肖像時就換這傢伙
上場。參考看看碧昂絲（Beyoncé）的「狂野莎夏」（Sasha

納西亞‧斯圖萊迪
（Nassia Stouraiti）

很神奇地，斯圖萊迪臉上的白色花樣並未妨礙觀者將注意力集中在她的態度。事實上，這些圖形引導我們更看進她雙眼深處，而眼神正是構成她淡漠表情的關鍵之一。

@nassias_

Fierce）或阿姆（Eminem）的「瘦子夏迪」（Slim Shady），也幫自己創造一個專屬分身。

感覺是好東西

日常生活裡，我們通常只看見遇到的人們的其中一面：微笑、快樂的那面。但人們其他那些部分在哪裡呢？當你想在影像中向觀者傳送一些特別的東西，令他們著迷，被拉進你的作品裡，情緒是你所能借助的最強而有力的工具。之所以如此，是因為情緒揭露著隱藏的故事、深度、高潮起伏，而這些就像有磁力的點一樣吸引著人類。

我們每個人都經歷過情感上的痛楚，有些人特別嚴重。你或許曾試過以一般方法來抒解，我也希望結果是順利的。不過若你

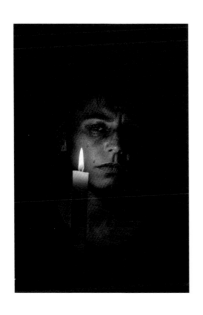

此時的我正處於一段情感上很煎熬的時期，決定要迎向那些感覺，從痛苦的經驗中創造藝術。蠟燭是完美的光源，僅點亮影像的一縷，維持整體氣氛的陰鬱。

願意嘗試，我建議可以在創作裡使用你的情緒，更深地探入你的傷痛，你說不定會在這種方式中得到療癒。

我不知道你個人的情形，只能分享這個過程對於我自己的幫助。我自己在經歷一次分手危機後，用沉痛的心情孕育出了非常棒的創作，這些作品再回顧實在傷心，但它們的確協助我完整感受了自己的感受。在我痛苦的時期所做的影片和照片，有些包括了我最懇切的一面，而我最原創、發人深省、有感染力的作品經常出自這種時期。

別忘了，沒人規定你要跟任何人、更別說全世界分享這些影像。它可以純粹就是你表達給自己一個人看的藝術。要知道，有些最有力的藝術作品捕捉的是心碎、動盪、悲劇。一旦你的痛苦痊癒了，能夠幫助別人藉由觀看你的作品療傷是一項無比的殊榮。將你的感覺分享出去吧──若你感覺該這麼做。

赫爾曼‧路奎
（Germán Luque）
盡情變換你的角色和模樣。你不必在每篇發文裡始終如一。在這張〈破碎的微笑〉（Broken Smile）中，你看見什麼人？星際軍閥頭子、未來主義瘋子，還是哪一號人物？你認為那真的是路奎嗎？注意到光線的使用如何與此配合，化妝也是。
@germanluquephoto

成為意外的自己

如同前面提到的，你應該趁著進階自拍這個機會，探索自己內在的陰影部分，或至今為止壓抑的個性面向。如此一來，你會創造出別人對你料想之外的東西。

日常生活裡，我這個人怪怪的、超活躍、很誇張、加上一小滴確確實實的男人婆成分。既然這樣，我拍的影像就該反映以上特質對吧？才不呢。我的作品多半性感、魅惑、陰柔、嚴肅、憂鬱。想見證落差的話，你可以先到我的Instagram帳號（@sorelleamore）瞧瞧，再拜訪一下我的YouTube頻道（Sorelle Amore）。你會發現我本人和作品之間有著明顯的差異。而這樣的對比得以出現，是因為我學會了讓生活中壓抑的那些自我部分，透過創作發聲。

我很建議你，在創造屬於你的藝術時，善加利用這項工具。但不要為了讓別人用某種眼光看你，而去變成陰影自我或另一版的自己。為自己做這件事，去當你想當的那個最性感、最髒、最憤怒、最挑逗，或最勇於實驗的人，實現你自己的夢想。

說話可以，嘟嘴不必

就像眼睛，嘴巴也能在沉默中道盡千百個故事。首先，是把嘟嘴給澈底捨棄。嘟嘴真的不好看，從來沒好看過，也從未在藝術、時尚，或任何精緻圖像裡取得一席之地。而且它會令你顯得孩子氣、不成熟，除非這就是你想表現的角色，否則沒什麼好處。

比起嘟嘴，你可以將嘴放鬆，並實驗用嘴做出各式各樣更自然的表情，即流露某些情緒時，我們的嘴巴會出現的那些動作。假如你不是很確定怎麼拍出理想的樣子，練習花一個星期的時間，只拍攝自己的嘴巴、舌頭、牙齒，一面變換你所表現的情緒，然後研究看看其中特別喜歡或不喜歡哪些。你可以用各種道具妝點嘴部，例如彩妝、花、水果或其他物件。稍微練習一下，你會成為操縱嘴巴的行家。

阿努拉・麗茲（Anura Liz）

眼睛與觀者互動，能使影像散發出力道與自信，如麗茲此作品示範的。記得，一旦人們看到有雙專心望著自己的眼睛，注意力就會被那一點吸引，因此構圖其他部分勿太擁擠。蕨葉恰好為這張影像多加入了一些些視覺上的看點。

@anura_liz

看還是不看，這是個問題

什麼時候該看進鏡頭，什麼時候該看旁邊？在你的進階自拍之旅剛起步時，一定會不斷問自己這個問題。就像以往一樣，多做練習、多方實驗是進步的關鍵。我自己在努力催生某張影像時，總是會嘗試一系列不同的眼睛位置，從直視鏡頭，到看兩側，到從眼角斜睨出去，甚至到閉上眼。只要試拍夠多次，你一定會找到適合的。

就像我之前提到過的，一個黃金法則是：直視鏡頭可傳達自信與篤定。若要拍攝更夢幻，或設定在想像世界的照片，最好彷彿相機不在場的樣子，使觀者好像走入了場景中旁觀。

避免中間地帶

初學者常常做錯的一件事，就是沒有掌握好照片取景中自己
所站的位置。很多初學的人最後選擇不前不後的中景一帶，
違反了攝影法則，拍出來的照片也就不會特別順眼。拍攝
時，記得檢查有沒有符合三分法，並可以適時向前後移一兩
步，改善最終構圖。

我們身上的小元素，可以獨立出來變成影像的焦點。諸如眼睛星河般的細節、嘴脣柔軟的曲線，都有足以自成一幅藝術作品的趣味與美。如果你不習慣大方展示全部的自己，不如專注呈現小細節吧！

探索臉的風景

一張臉的細節和稜角，有時能讓人看得目不轉睛。盡量發揮你的本事，將它們捕捉在影像裡。有個練習的好方法，就是刻意用超近特寫拍自己，要讓臉填滿整個畫面，從下巴到頭頂。你可以利用超近特寫來放大眼、鼻、嘴等，展示特色彩妝，或強調某個神情。

就像剛剛提到的嘴部練習，練習花一星期左右什麼也不做，只專注於拍自己的臉部特寫，多變換不同的表情、化妝、情緒、道具。你也可以搭配鏡子或其他映出倒影的方法玩創意，除了讓拍出的影像更有趣，也能增進捕捉人臉的技巧。

安佳麗 · 喬哈里
（Anjali Choudhary）
色環上，紅色系與藍色系位在相對的
兩端，代表二色並用會產生對比的效
果。此處，大膽的深紅在青色不透明
背景的襯托下顯得更強烈。
@anjalichoudharyblog

色彩的碰撞

學習掌握色彩理論，也就是了解為何某些顏色特別相合（或
不合），能大幅提升你的自拍功力。我們手上的相機或許是
高科技的新發明，但色彩理論可就歷史悠久了。事實上，我
們今天看待色彩的方式，以及各種配色會協調、衝突、相得
益彰的原理，都奠基於艾薩克 · 牛頓（Sir Isaac Newton）早在
1666年就發明的第一個色環上——沒錯，就是被蘋果砸到頭後
想出地心引力的那位仁兄。色彩理論的假設是：有些顏色自
然而然比較搭配、有些則否，不同顏色能互相襯托、還能澈
底改變整個場景或氛圍。

但這件事該怎麼運用於你和你的自我肖像之旅呢？和色彩理
論做朋友可以很簡單、也可以極複雜。比如，人們普遍認同
紅色表達熱情、速度、侵略、火爆的情緒；黃色常用來代表

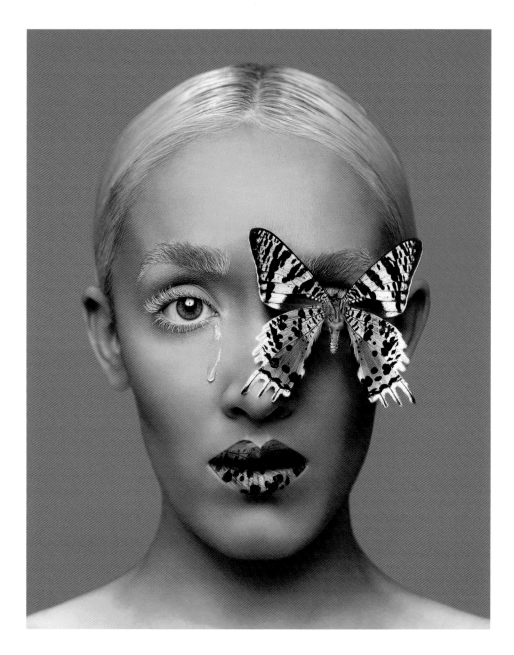

克萊兒・勒克斯頓（Claire Luxton）
當代藝術家勒克斯頓認為，「色彩有透過非語言溝通的能力，能喚起種種情緒：回憶、氣味，或時光中的幽微變化。」此作品〈蝴蝶之淚〉（*Butterfly* *Tears*，2020年）中，一片粉紅的背景與前景的鮮豔七彩誘惑著觀者，同時卻也和那唯一一滴、傳達出憂傷與焦慮的淚形成對比。
@claireluxtonart

光明、歡欣、能量、溫暖；綠色則象徵健康、平靜、幸運、嫉妒。不論你的構圖內容為何，都應了解看到某些顏色時，人們會產生的預設反應，並將這些顏色運用到你的影像中，協助傳遞一個故事或氛圍。

換個艱澀點的說法：色彩理論說明了，有些顏色配起來特別適合、能為場景加分；而有些顏色則像油和水般不易混合使用，很難成功駕馭。

紅黃相配效果極佳，因此在世界各地的商標和廣告都會看到這個組合。藍和綠時常一起出現，黃和藍也一樣。視覺上較難接受（若你就愛狂野配色，當然也可以不同意）的顏色組合，則包括紅橘、紫黃、綠橘等。

但配色也不是只能謹守和諧，把一般而言不搭的色調拿來並用，也能產生強大的視覺作用。例如在平淡或缺乏色彩的背景前，穿一身衝突、不相配的狂暴混色來突顯自己；或者借取好萊塢電影常用的火焰橘配湖水綠，讓自己從一個場景躍出。唯一能限制你的只有想像力，和欲在作品中創造的效果。

能協助你駕馭色彩的各種道具裡頭，最簡單也最有效的就是樸實可靠的色環。只要先知道，色環上位於對面的二色互為對比，相隔兩格的二色則可以互補，你現在就可以開始嘗試玩色環，作為你藝術語言的一部分了。

瑞恰・沙希
（Richa Shahi）

沙希家常隨意的姿勢、
溼髮裹著的毛巾是這張
影像最先映入我們眼簾
的東西。但同時她又精
心化好了妝，戴了齊全
的首飾。類似於此的雙
面性，能為肖像多增加
一個吸引人的面向。
@richashahii

端莊高雅vs狂放不羈

對攝影人而言，「對比」是最能玩出收穫的工具之一。舉例來
說，一派叛逆模樣，站在一大堆精緻瓷器中央，表現了我們很
多人被期待乖乖裝出微笑時會有的感覺。或者完美的氣質淑
女，被亂七八糟的場景包圍，則也許揭示了相反的意味。試著
別讓作品只有單一面向，否則較容易被認為平淡、缺乏新意。
某個「格格不入」的元素，可能正是能令你的作品昇華到下一
個層次的東西。

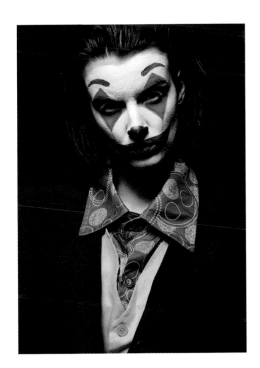

凡妮莎‧沃提納斯
（Vanessa Woitenas）
在這張肖像〈小丑〉
（Joker）中，沃提納斯
以全臉妝創造出一個耳
熟能詳的陰險角色。觀
察妝下的臉龐，你會看
見嚴肅的表情，與彩妝
勾勒出的大膽線條與形
狀相輔相成。
@lejoninna.art

好的化妝會說話

化妝可以是攝影人的最佳夥伴 。一個西裝筆挺、站在喧囂市
中心的生意人，臉上化著小丑妝，絕對會吸引觀者的目光。
一個困頓的裸女，卻化著無可挑剔的完美妝容，可能引起我
們的困惑和不確定感，而帶出另一個故事。一張素顏的面容
訴說著脆弱或謙虛，而這點本身，就是能與觀者產生連結的
一項強大工具。網路上還有無數的例子，示範著如何以化妝
來創造一個故事。

更上一層樓

這是我截至目前最受歡迎的系列作之一。我平常不會穿高跟鞋，但我想在這裡頌揚我新發現的那個成熟、女人味版本的自己。我把玩陰影和服裝（或説服裝的缺乏），我的另一副面孔就此誕生。每當我對自己感到沮喪，看看這些照片總是很開心，提醒了我，我也可以是這樣的女王。

百變無極限

解放創意的過程中，將自己想像成不過是攝影作品的主體，或者一張白紙，可能很有助益。你可以單純就只是作品的模特兒。有時候，最棒的藝術就誕生在你完全抽離，把自己視為某個電影中的角色或櫥窗裡的人偶的時刻。將自己看作一片空白，你能進行的創作就沒有極限。

假如遇到瓶頸，靈感其實就在你身邊。翻一翻時尚雜誌，逛一逛藝廊或美術館，到公園或郊外走一走，爬一爬Instagram動態。找找看有沒有讓你愛上，或吸引你注意的東西，再參考它，打造一個有你自己美感和獨特性的版本。最重要的是要在過程中玩得開心。

RAW影像

只是改動顏色，最後會得到幾張不同照片呢？此為未經編修的原始版本。

黑白

一轉換為黑白，照片立刻變得比較陰鬱，且容易聚焦在浪花、陰影、打在皮膚的光線等細節上。我自己覺得，這個版本表現了一種璀璨風采。

復古

此版本在編修時加入了復古感。由於橘與藍綠的對比，這張對我來說最為吸睛。但在帶出橘色系的同時，我也讓自己瞬間晒黑了一層，這效果我個人並沒有特別愛。

減少色彩

我極喜歡使影像變暗淡，留下有限的顏色來烘托特定的氣氛。這個例子裡，溫暖的數種棕色帶來濃郁的復古感。

從自拍照到藝術品

一尊雕像還沒放上底座，雕刻家會不會說它已經完成了呢？一首交響曲尚未實際用樂器演奏再修飾，音樂家會不會認為它已經盡善盡美了呢？可能不會。影像的領域也是一樣的。

基於這一點，我非常鼓勵你，讓自己愛上玩Lightroom或Photoshop等影像處理軟體，你會因此打開校正色調和色彩的無限可能。一張照片從相機拍出來，顏色通常是寫實的。這樣完全沒問題，但藉由簡單調整顏色、稍微修改場景，能夠增添的調性、情緒、感受等等數也數不清。而這樣做的美妙之處在於，你可以為創作加上一些本來對拍攝結果照單全收時，根本不可能做到的面向。

我學攝影的時期，有時甚至於一天花八小時或更久，把玩Lightroom五花八門的設定，使手上的創作煥然一新。時至今日，我已無法想像直接發布一張影像，而不先至少微調一下顏色，做出理想的調性和氛圍。若你希望打造出令人無法抗拒的影像，一定要試試也這麼做。

艾梅‧華生
（Elle-May Watson）
這張照片攝於一場暴雨
來臨前，為了喚起夏雨
和熱帶風暴的感覺，華
生將明亮處和陰影部分
以黃色與橙色調暖，原
始照片則有較多藍與粉
紅的成分。
@ellemaywatson

如何編修影像

當你試過幾種不同方法之後，要如何編修影像，歸根究柢取
決於你的個人偏好。我這裡只有一句小警告：不一定要馬上
覺得自己偏好的準沒錯。初學者的眼睛並不習慣辨認高超的
影像編修技巧。起初，你可能會把飽和度調高過頭、清晰度
增加太多，或在不適合的條件下將影像改為黑白。請相信
我，這些都是我自己的前車之鑑。不過隨著練習和大量投入
時間，你會逐漸找到成功的修圖技巧。

研究看看這行最頂尖的好手是怎麼做的，先嘗試仿效他們的作法。最終你將能以此為基礎，找到自己的風格。我知道要直接模仿別人可能很困難，但最終，你所仿效的手法會在你的作品裡落地生根。

想要一開始就修出專業度破表的影像，最簡單的辦法是套用Lightroom的預設集，一個按鍵就能將你的影像編修到無可挑剔。Instagram上知名的攝影人，大多有販售他們自己的預設集，以供人們模仿他們的風格，我在剛起步時就這麼做過。當然囉，如果你想在影像中仿效我的風格，我現在也有了自己的預設集。你可以在我的網站商店www.sorelleamore.com/shop找到這些預設集，適用於電腦和行動裝置。

創造系列作

將腦中浮現的靈光變成一幅影像棒極了。但你可曾考慮過，把你的概念化為系列作？創造系列作，可以延續或延伸一個想法，並將之轉變為一組作品，或社群媒體可用的許多小內容。貫串的元素可以是某套裝扮、面具、場景擺設、情境，而每張影像和影像之間存在些微的變化。你也可以把某些照片歸在同一組，較長期地接力說一個故事。下次拍出一張美麗的影像時，問問你自己：有可能由此發展出一系列作品嗎？怎麼做？

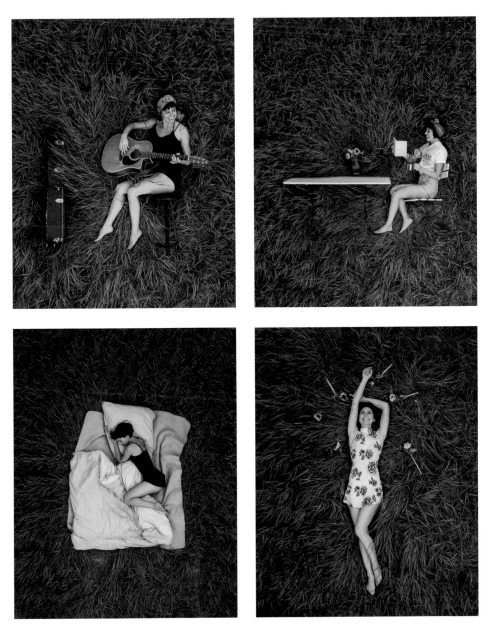

拍這些照片時，我笑得嘴巴都合不攏。竟然這麼簡單，就能創出一系列可以一直拍下去的照片。換套服裝、換組道具，草地永遠作為完美背景，襯托著空拍機攝影的一張張進階自拍。

讓進階自拍走進生活

生命可貴，生命美麗。但同時，生命總有結束的一天。我們都聽過那句老話：世界上最重要的，是那些無可取代的東西，好比朋友、所愛的人、家人等等。

進階自拍是歌頌自我的絕佳工具。不過，逐漸掌握這項技法之後，它亦可作為捕捉你生命中摯愛的人們身影的法寶，畢竟有一天他們也終將離開這個世界。不僅如此，進階自拍更是保留一部分自己，讓後代子孫記得你的一個方法。一旦你知道怎麼把這些技能應用在合照時刻，一張普通的家族自拍照也可以提升到藝術的層次。而且一旦你能指點親友，如何在鏡頭下呈現出他們本人想被拍成的模樣，大家都會心滿意足。

就像我在本書開頭曾說的，進階自拍比表面上看起來的深奧、豐富多了。多多利用這項工具，盡情捕捉生命史中最重要的事物，讓它們永存吧。

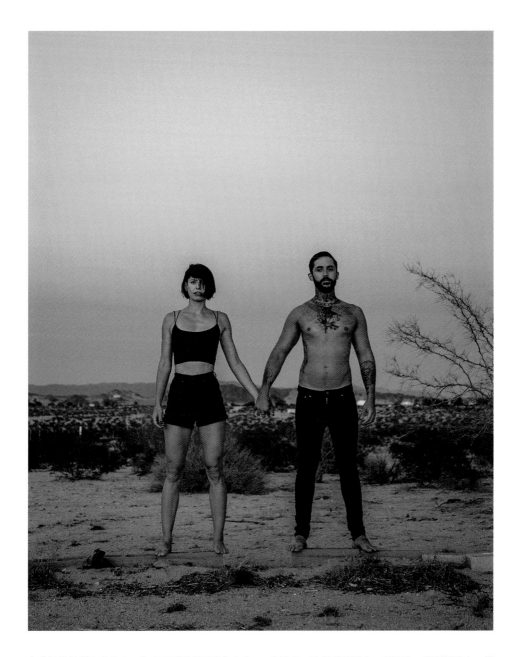

在我拍過的所有照片中，沒有別張對我意義非凡了。我和我的男人正欣賞完一場美得嘆為觀止的日落。我快快地請萊昂（Leon）牽住我的手，請他在我們的姿勢中傳達力量，來展現我們兩人堅不可摧的連結。這是最簡單的一個姿勢，卻訴說了山一樣多的東西。我會永遠珍惜這張影像，因為它捕捉下了屬於我們的愛情。

索引

粗體頁碼代表圖片。

繼續深入

關於你在這本書讀到的一切，我的網站www.sorelleamore.com還有更多資訊。上面提供了協助你熟練自我攝影方法、更了解進階自拍的學習資源。你可以到www.advancedselfie.co加入其他上千位學員，成為「進階自拍學院」的一分子。最後，歡迎你在Instagram和YouTube上找到我（@SorelleAmore），也請你為放上網的影像加上主題標籤「#進階自拍」（#AdvancedSelfie），好讓我能發現你所創造的美麗作品。

作者誌謝

有時候，當我意識到進階自拍創造了一場全球運動，我會忍不住微微傻笑起來，但接著，我會記起這奇怪的小玩意如何改變了很多人的生命。想到這裡，總是讓我心頭暖暖的。我很高興自己的一個「傻念頭」能夠產生這麼多幫助。

謝謝每一位接納了這麼一種使我們能如此自由表達的藝術形式、創作了一幅幅更貼近自己腦海中圖像的自我影像的人。

永遠感謝我最帥的男友：萊昂‧希爾支持我事業上的闖蕩。以及與我分享寫作方面的經驗，和指正了原先書中很多想法不夠連貫的地方。

感謝我的父母堅持我一定要活出奇怪的人生，讓我因此從未設限自己什麼能做、什麼不能做。這本書源於你們對我的無條件信心。

謝謝我最初也最重要的攝影老師以及最好的朋友：雪貝‧柏蒂攝影工作室的莎夏‧多比思（Sasha Dobies）。沒有你的指引，就不會有今天的我。其他一路上啟迪過我的導師們：謝謝你們對我的鼓勵與信心。

還有最感謝的，謝謝所有我在社群媒體上的朋友（我永遠不會把你們叫做粉絲或追隨者）。我愛斃了這個共同社群和我們所有人一起茁壯、活得淋漓盡致的方式。我們超棒的。

張開雙臂接納你的怪想法，接納身體。好啦，迎向世界，大展身手去吧。

圖片版權

作者及出版者感謝下列藝術工作者同意本書使用其影像作品。本書已盡最大努力確認版權所有人，如有任何錯漏，出版者將樂意於接獲書面通知後，於本書後續版本中更正。

p.13 Alexandra Nowak (@lex_nowak), p.19 Cinthya Bufano (@adrian128k), p.22 Lenke Magyary (@lenkexplores), p.27 Aida apo (@iddavanmunster), p.35 Bronte Huskinson (@frombeewithlove), p.60 Tana O' Hara (@tana-ohara), p.63 Mari Moore (model, influencer and entrepreneur, @mari.moore_), p.64 Maya Washington (@mayasworld), p.65 Charlène Irakoze (@cha.rlene_), p.71 The Hills, Patty Maher (@pattymaher), p.73 Ouwen Mori, self-portrait, Certosa di Pavia, Italy, 1/2020 (@ouwenmori_selfportrait), p.81 Charlène Irakoze (@cha.rlene_), p.93 Nicole Campanello (@nicolecampanello), p.96 Brian Oldham, self-portrait, (@brianoldham), p.106 Riya Jude (@born.madness), p.107 Olaia Macías Rubio (@huertaderegletas), p.114 Rosie Hardy (@georgiarosehardy), p.119 Niela Lis (@niela.lis), p.120 Nassia Stouraiti (@nassias_), p.122 Broken Smile, Germán Luque (@germanluquephoto), p.124 Anura Liz (@anura_liz), p.125 Jérémie Kung (@jeremiekung), p.127 Anjali Choudhary (@anjalichoudharyblog), p.128 Butterfly Tears (2020), Claire Luxton, Contemporary Artist, @claireluxtonart, p.130 Richa Shahi (@richashahii), p.131 Joker by Vanessa/@lejoninna.art/Vanessa Woitenas, p.137 Elle-May Watson (@ellemaywatson).